後現代建築
Post Modern Architecture

老　碦／著

孟　樊／策劃

出版緣起

　　社會如同個人，個人的知識涵養如何，正可以表現出他有多少的「文化水平」（大陸的用語）；同理，一個社會到底擁有多少「文化水平」，亦可以從它的組成分子的知識能力上窺知。衆所皆知，經濟蓬勃發展，物質生活改善，並不必然意味這樣的社會在「文化水平」上也跟著成比例的水漲船高，以台灣社會目前在這方面的表現上來看，就是這種說法的最佳實例，正因爲如此，才令有識之士憂心。

　　這便是我們──特別是站在一個出版者的立場──所要擔憂的問題：「經濟的富裕是否也使台灣人民的知識能力隨之提昇了？」答案

恐怕是不太樂觀的。正因爲如此，像《文化手邊冊》這樣的叢書才值得出版，也應該受到重視。蓋一個社會的「文化水平」既然可以從其成員的知識能力（廣而言之，還包括文藝涵養）上測知，而決定社會成員的知識能力及文藝涵養兩項至爲重要的因素，厥爲成員亦即民衆的閱讀習慣以及出版（書報雜誌）的質與量，這兩項因素雖互爲影響，但顯然後者實居主動的角色，換言之，一個社會的出版事業發達與否，以及它在出版質量上的成績如何，間接影響到它的「文化水平」的表現。

那麼我們要繼續追問的是：我們的出版業究竟繳出了什麼樣的成績單？以圖書出版來講，我們到底出版了那些書？這個問題的答案恐怕如前一樣也不怎麼樂觀。近年來的圖書出版業，受到市場的影響，逐利風氣甚盛，出版量雖然年年爬昇，但出版的品質卻令人操心；有鑑於此，一些出版同業爲了改善出版圖書的品質，進而提昇國人的知識能力，近幾年內前後也陸陸續續推出不少性屬「硬調」的理論叢

書。

　　這些理論叢書的出現，配合國內日益改革與開放的步調，的確令人一新耳目，亦有助於讀書風氣的改善。然而，細察這些「硬調」書籍的出版與流傳，其中存在著不少問題，首先，這些書絕大多數都屬「舶來品」，不是從歐美、日本「進口」，便是自大陸飄洋過海而來，換言之，這些書多半是西書的譯著，要不然就是大陸學者的瀝血結晶。其次，這些書亦多屬「大部頭」著作，雖是經典名著，長篇累牘，則難以卒睹。由於不是國人的著作的關係，便會產生下列三種狀況：其一，譯筆式的行文，讀來頗有不暢之感，增加瞭解上的難度；其二，書中闡述的內容，來自於不同的歷史與文化背景，如果國人對西方（日本、大陸）的背景知識不夠的話，也會使閱讀的困難度增加不少；其三，書的選題不盡然切合本地讀者的需要，自然也難以引起適度的關注。至於長篇累牘的「大部頭」著作，則嚇走了不少原本有心一讀的讀者，更不適合作為提昇國人知識能力的敲

門磚。

　　基於此故，始有《文化手邊册》叢書出版
之議，希望藉此叢書的出版，能提昇國人的知
識能力，並改善淺薄的讀書風氣，而其初衷即
針對上述諸項缺失而發，一來這些書文字精簡
扼要，每本約在五萬字左右，不對一般讀者形
成龐大的閱讀壓力，期能以言簡意賅的寫作方
式，提綱挈領地將一門知識、一種概念或某一
現象（運動）介紹給國人，打開知識進階的大
門；二來叢書的選題乃依據國人的需要而設計
的，切合本地讀者的胃口，也兼顧到中西不同
背景的差異；三來這些書原則上均由本地學者
專家親自執筆，可避免譯筆的詰屈聱牙，文字
通曉流暢，可讀性高。更因為它以手册型的小
開本方式推出，便於攜帶，可當案頭書讀，可
當床頭書看，亦可隨手攜帶瀏覽。從另一方面
看，《文化手邊册》可以視為某類型的專業辭典
或百科全書式的分册導讀。

　　我們不諱言這套集結國人心血結晶的叢書
本身所具備的使命感，企盼不管是有心還是無

心的讀者，都能來「一親她的芳澤」，進而藉此
提昇台灣社會的「文化水平」，在經濟長足發展
之餘，在生活條件改善之餘，在國民所得逐日
提高之餘，能因國人「文化水平」的提高，而
洗雪洋人對我們「富裕的貧窮」及「貪婪之島」
之譏。無論如何，《文化手邊冊》是屬於你和我
的。

孟 樊

一九九三年二月於台北

序　言

　　本書的寫作，是在一系列的張力下進行的。

　　首先，「後現代建築」(Post Modern Architecture)崇尙多元主義，因而它的「文本」是破碎的。後現代建築派別林立，作品眾多，並且各種矛盾和龐雜的宣言和主張共生。面對著這樣的對象，要說，又不能「現代地」說，讀者如發現本書的文本有些「拼貼」的傾向，應不足爲奇。

　　其次，寫作中我一直面對著專業的與非專業的雙重讀者。一般來說，專業的體會和非專業的欣賞還是有差別的，這種差別一直困擾著

我。

　　最後，作為一個建築師，我以前是用筆畫圖的，現在則以筆書寫，從畫圖到寫字的轉變頗為艱難，讀者如發現書中行文有生澀之處，原因當在於此。

　　感謝友人孟樊兄的鼓勵和寬容，沒有他的精心策劃和長期關心，這本小書是不可能完成的。感謝揚智文化公司葉忠賢先生，他的支持幫我圓滿解決了本書插圖的問題。

　　在本書寫作過程中，許多問題得到了學長楊大春先生的指點，在此深表謝意。還要感謝浙江大學建築系和中國美術學院的同學們，與他們的討論，豐富和加強了本書的某些觀點。

<div align="right">

老碙　　謹序

於西子湖畔

</div>

目　錄

導　論

本書分4章討論後現代建築。

在〈精神分裂的幽靈〉中，勾勒了後現代建築產生的背景和起始時間，參照現代主義建築，以哈山（I. Hassan）式的方式羅列了後現代建築的30個特徵。本章還介紹了後現代建築的主要流派。

在〈POP時代的英雄們〉中，詳細地評介了9位後現代建築師，他們是約翰遜（Philip Johnson）、文丘里（Robert Venturi）、摩爾（Charls　Moore）、格雷夫斯（Michael Graves）、艾森曼（Peter Eisenman）、蓋瑞（Frank　Gehry）、斯特林（James Stir-

ling)、磯崎新（Arata Isozaki）及莫斯（Eric Moss）。

　　在〈破碎的文本〉中，分析了後現代建築的12個重要作品，包括母親之家及基爾特公寓（Guild House）、義大利廣場（Piazza d'Italia）、漢索曼住宅（Hanselmann House）與波特蘭大廈（The Portland Building）、住宅II（House II）與俄亥俄州立大學視覺藝術中心（The Center for the Visual Arts at Ohio State University）、蓋瑞自宅（Gehrg House）以及羅耀拉法學院（Loyola Law School）、國立美術館（State Gallery New Building, Stuttgart）、筑波中心（Tsukuba Center Building)和林德布拉德塔(The Lind-blade Tower）。

　　〈爲了再生的死亡〉針對「後現代已死」之說進行了分析，指出政治和商業才是後現代的眞正殺手。本章還介紹了「新現代」（Neo-modern）建築的大概。最後，作者討論了後現代建築給我們的啓示。

第一章
精神分裂的幽靈
——後現代建築概述

　　一個幽靈在歐洲遊蕩，它就是後現代主義的幽靈。這是法國報紙Le Monde在1981年的某個早晨，向其讀者發出的警告。有一點不容忽略，刊登此文的版面標題是「頹廢」。對大部分了解馬克思著名宣言的歐洲人來說，這一警告或許只是咖啡中的某種新佐料而已。他們已習慣了走馬燈似的種種幽靈。像獵犬一樣警覺的批評家們——尤其是現代派的批評家——反應就顯得特別不同。他們像奧蘭城的貝爾納‧里厄醫生一樣，從樓梯口踢著一隻死老鼠時就感到了潛在的災難。除了些許的恐慌，批評家們肯定還有發現敵手的激動。同年，荷蘭建築

師Aldo van Eyck作了〈老鼠，招貼及其它害蟲〉（*RPP-Rats，Posts and Other Pests*）的年度演說，他勸人們「放出獵犬追逐，讓狐狸們滾蛋」。於是到了1986年，義大利Modo雜誌宣布，後現代主義已是一頂過時的舊帽子。這場景就如加繆描寫的那樣：「二月的一個晴朗的早晨，拂曉時分，（奧蘭城的）城門終於打開了。」鼠疫過去了，而人們正等待著夜間的狂歡。

　　然而，事情果真如此嗎？

　　畫家高更在死前有一幅名畫，題為「我們從何處來？我們向何處去？我們是什麼？」從 Le Monde 和 Modo的宣言以及在其之間的是是非非，構成本章企圖討論的三個問題：後現代主義的幽靈從何處來？幽靈往何處去？幽靈的面目是什麼？

一、幽靈從何處來？

　　據考，最先使用後現代（Post Modern）的是英國畫家 J. W. Chapman，他的含義是「比現代更現代」（more Modern than Modern），也可以說是後印象主義（Post Impressionism），時值 1870 年。隨後在 1934 年，西班牙作家德・奧尼斯（De Onis），在其《西班牙及西班牙語美洲詩選》中，用「後現代主義」來指稱現代主義內部發生的逆動。隨後，歷史學家湯因比（A. Toynbee）在其《歷史研究》中以「後現代」去描述自 1875 年以來的輪廻。1942 年，費茲（D. Fitts）在《當代拉美詩選》中再次使用了「後現代主義」一詞。進入五〇年代，「後現代」用者漸多，但取義却不一。C. 奧爾森在其文章中常使用該詞，但從未作出明確的界定。到了六〇年代，關於後現代的討論正式開始，美國的詩人 L. 杰瑞爾在一篇

評論洛威爾的詩集──《威利爵爺的城堡》的文
章中，以「後現代」概括包括洛威爾在內那一
文學運動的特徵。文學評論家I.豪以及拉維恩
（H. Lavine）則把後現代主義視爲現代主義
在美國的衰落。具體的表現大致爲：傳統的權
威在腐爛；傳統的習俗在消失；消極厭世之情
緒隨處可見；堅固的信心一去不返。後現代小
說中的人物往往缺乏社會目標和責任心，隨波
逐流。批判I.豪的是奧康納，他在名著《新大學
才子與現代主義的終結》中，指出後現代主義
是從現代主義的昇華中脫胎而出，並告誡人
們，後現代主義不只是單一而是多樣化的。

　　六〇年代中期，美國批評家費德勒（L.
Fiedler）不僅是反覆地偏愛「後現代」這一概
念，而且把前綴詞「後……」（Post）加在許多
詞上，結果在他筆端產生了包括「後人道主
義」、「後男權」、「後白種人」、「後猶太人」等
「後」的家族。他認爲，後現代主義標誌著與
現代主義的精英意識的徹底決裂，它著眼於未
來，對現代主義的歷史不感興趣。它企圖消除

精英文化與大眾文化之間的隔離。與此同時，
沃森、桑塔格、拉格夫等也對後現代主義作了
分析。在桑塔格看來，後現代主義的特點是「逃
避解釋」，對解釋的厭惡不可避免地導致拙劣
模仿、抽象和刻意裝飾。如是，後現代藝術淪
爲「非藝術」。現代與後現代藝術的分野是，前
者指涉一種隱於表面以下的意義，因而必須理
解和解釋。而後者則只有面而且必須被體驗。
沃森認爲，後現代主義具有反文化和本體論懷
疑傾向。拉格夫則從後現代主義的根基處看到
了某種文化危機：從深處擯棄目的和意義。

　　步入七〇年代，關於後現代主義的討論愈
發熱烈。談論者日眾，論題漸寬。美國的學者
斯邦諾斯認爲，後現代主義的鼻祖是海德格的
存在主義。在其〈海德格、祈克果和解釋的循
環：走向作爲話語的後現代主義詮釋理論〉一
文中，他試圖從哲學層面釐清後現代主義和存
在主義的關聯。後現代主義旨在揭示人類的歷
史性和歷史的偶然性。七〇年代末，李歐塔的
《後現代狀況》出版，李歐塔將後現代主義與

知識批判和反基礎主義視爲同路。該書標誌哲
學家開始關注後現代問題，而且後現代一詞的
文化包容量也被拓展。

　　柯勒 (Michael Kohler) 把這一狀況解說
爲：「儘管對究竟是什麼東西構成了這一領域
的特徵還爭論不休，但『後現代』這個術語已
一般地適用於二次大戰以來出現的各種文化現
象了，這種現象預示了某種情感和態度的變
化，從而使當前成了一個『現代之後』的時代。」

　　可以說，八〇年代是「後現代」的哲學階
段，高達瑪 (H. G. Gadamer)、德希達 (Jac-
ques Derrida)、傅柯 (Michel Foucault)、羅
蘭‧巴特 (Roland Barthes)、丹尼爾‧貝爾
(Daniel Bell)、哈伯瑪斯 (Jürgen Haber-
mas)、李歐塔 (Jean Francois Lyotard)、詹
明信 (Fredric Jameson)、斯潘諾斯 (William
Spanos)、羅逖 (R. Rorty) 等對「啓蒙」、「現
代性」、「後現代性」等問題展開了討論。

　　在後現代主義興起問題上，提出較爲公允
意見的是荷蘭學者漢斯‧伯頓斯 (Hans Ber-

tens），他認為後現代的概念大抵經歷了四個衍化階段。1934年～1964年是後現代術語開始應用然而歧義迭出的階段；六〇年代中後期，後現代主義表現出一種與現代主義作家的精英意識徹底決裂的精神，裏有了反文化和反智性的氣質；1972年～1976年，出現存在主義的後現代思潮；七〇年代末至八〇年代中後期，後現代主義概念日趨綜合和更具包容性。這一發展軌跡，顯示出這樣的內在邏輯：「後現代主義並非一種特定的風格，而是旨在超越現代主義的一系列嘗試。在某種情境中，這意味著復活那被現代藝術擯棄的風格，而在另一種情境中，它又意味著反對客體藝術或包括你自身內在的東西。」（柯勒語）。

在建築領域，後現代概念的衍化又小有不同。最先使用「後現代」的是赫納特（J. Hudnut）。他在1945年發表了題為〈後現代住宅〉的論文，但其中的「後現代」與後現代建築運動毫無關係。隨後於1964年，建築師們就 P. 約翰遜的作品使用了「後現代」。再後，1967年時，

派韋斯納（Nikolaus Pevsner）又使用這一術
語。1975年，在艾森曼和斯特恩（Robert
Stern）的對話中，後現代概念已被用來表述某
種建築傾向。

　　建築界以及建築評論界一致地認為，為後
現代建築命名的人是查爾斯‧詹克斯（Charles
Jencks）。詹克斯以其出色的研究奠定了後現
代建築發言人的地位。他對後現代建築梳理縷
析、貼上各種標籤，而且為之搖旗吶喊。

　　在詹克斯命名之前，建築界就發生了某些
根本的變化，這不僅表現為設計作品，而且還
體現在一些宣言以及論述中。羅伯特‧文丘里
的《建築中的複雜性與矛盾》（*Complexity and
Contradiction in Architecture*），寫於1962
年，出版於1966年。這本被譽為「自柯布西埃
（Le Corbusier）的《走向新建築》（*Vers une
Architecture*）之後最為重要的著作」，是對國
際式原則全面而深刻的批判，它強調的「複雜」
與「矛盾」構成後現代建築的兩個基本特徵。

　　在文氏著作出版之前，蘇爾茲（Christain

Norberg Schulz）在其1963年出版的《建築意向》（*Intentions in Architecture*）中，指出：「只有透過文化符號，建築才能向我們的日常生活昭示一種超出直接情境的意義，並具有歷史與文化的連續性。」

　　在文丘里著作出版的同一年，羅西（Aldo Rossi）也出版了《城市建築》（*L'Architettura della Citta*），書中介紹了新的城市組織概念，並力主保留紀念性建築。1969年，由詹克斯和巴德（George Baird）主編的《建築的意義》（*Meaning in Architecture*）出版，該書重新討論建築中的符號學，提倡把建築視為「符號的系統」。這在後現代建築的歷史中是一個不小的貢獻。

　　1974年，由庫爾茲（Heinrich Klotz）主持的建築研討會中，對於推動後現代建築在歐洲的發展起了極大的作用。會上文丘里與布朗（Denise Scott Brown）發表了〈功能主義：是，但⋯⋯〉的論文。羅西宣讀的則是〈我的作品的假設〉。在會上，庫爾茲區分了「古典現

代主義」(Classical Modernism) 與「經濟功
能主義」(Economic Functionalism) ，又在
此一基礎上，他提出了建築從完全功能到作爲
隱喻 (metaphor) 的「轉析」。庫氏把這次的研
討會命名爲「功能主義之前和之後的建築」
(Architecture Before and After Func-
tionalism)。

　　1980年，在威尼斯的舊軍火庫，波托格西
(P. Portoghesi) 和其他評論家和建築師，舉
辦了題爲「逝去者的在場」(The Presence of
the Past) 建築雙年展。參展者逾70人，儘管
風格及主張各有不同，都糾集在後現代的大傘
之下。其背骨 (Back) 是裝飾、象徵主義和其
他禁忌。以文藝復興式舞台布景爲基調的諾維
西瑪大街 (Strada Novissima)，由二十片立
面構成。它們由前衛的後現代建築師設計，採
取的大多是自由風格古典主義，這種風格使用
了線脚、券心石、古典柱式等全套劇目，但皆
以反諷的形式再次暗示它們在現代主義之後的
地位，承認對傳統的「思鄉病」還須觀照今天

的社會現實和技術條件。之後，最富挑戰性的後現代古典主義（Post Modern Classicalism）日趨強勁，在世界各地付諸實施——甚至遍及日本和印度。

列昂·克里爾（L. Krier）網羅自己的追隨者，組建了名為「理性建築師」的隊伍，這些來自西班牙、義大利、比利時和法國的「新耶穌會教士」甚至堅持用古代工匠和石工技術建造房屋。

克里爾，儘管連一座結構物都未造出來，1985年夏天，在現代主義的「高級教堂」（High Church）——現代藝術博物館舉辦了他的建築畫大展。隨後，後現代建築因在赫爾辛基、芝加哥和東京的展覽而迅速傳播，除此之外，很多著名的後現代建築師，如艾森曼和蓋瑞（Frank Gehry）還舉辦個人作品展。

在法蘭克福建立了第一座後現代建築博物館後，庫爾茲把後現代的文件——建築畫和模型，收集在由翁格爾斯（Matthias Ungers）所設計的後現代建築物內。

　　1988年，在紐約現代藝術博物館，舉辦了名為「解構建築」(Deconstructivist Architecture) 的展覽。這座曾舉辦密斯‧范‧德‧羅 (Mies van der Rohe) 作品展和「國際式」(International Style) 作品展的現代派之「教堂」，也不得不接納後現代的不肖之子；而且曾熱情鼓吹國際式的約翰遜，為該次展覽作了一個同樣熱情的序。

　　舉凡幽靈總是撲朔迷離、飄忽不定的。後現代的幽靈有時「現身」為蛇，有時為樹根，有時為河流。蛇之蜿蜒、樹根之錯綜、河流之曲折，都能使我們了解幽靈的一些消息。我們不僅有摸象的盲人的局限，更為甚者，這隻象的幽靈自身是飄忽如風的。這個精神分裂的幽靈常因其分裂而倍受譴責，可是它的辯護士們却視這一「失誤」為「美德」。

　　高更之問恐怕永無答覆，同樣，後現代從何而來？也是我這幾頁文字力不能及的。

二、「不」還是「是，但……」？

何為後現代？後現代建築是什麼面目？這類提問把人們逼到了對後現代主義表述的絕境上。對後現代的任何概括，也許只能採取後現代的遊戲方式，任何以一馭萬的追根究底的企圖都將落空。所謂「以一馭萬」，正是亞里斯多德式定義的手段，它追求於一語中的揭露本質。想對後現代加以解說的悖論在於人們想了解後現代的本質，但後現代恰恰是反本質的。倘若後現代「不可道」，這未免又陷入現代主義的故作深沉。要說，又不能「現代」地說，最終只能是「遊戲」地說。筆者以為，有兩點至為關鍵：其一是參照現代來說後現代；其二是不妨採納哈山（Ihab Hassan）的說法──用羅列的方式來說後現代。

七○年代以前，後現代概念大多取其反向的意義。第一次正面使用的應歸於哈山的文章

〈POST modern ISM：一個超批評文獻（A paracritical Bibliogrphy)〉。但詹克斯認為，哈山所說的後現代不過只是他所定義的「晚現代」(Late-Modern) 或「極端現代」(Ultra-Modern)，它們泛指現代主義中的「極端前衛派」(extrem Avant-Gardism)、解構主義以及抽象主義。在其1987年出版的《後現代的轉向》（台灣已有中譯本）中，哈山繪出了現代與後現代的對照表：（如後圖）

　　或許哈山遊戲久了，想起回家。最終他把後現代的「本質」歸結為「不確定的內在性」(Indetermanence)。該詞由「不確定性」(In-determinacy) 與「內在性」(Immanence) 合成。所謂的不確定性，意指整個西方的話語領域，從社會政治、認識體系到個人精神和心理諸方面，各種現存的概念和價值觀都發生了動搖和疑問；所謂內在性，則主要指上述動搖和疑問源出於人類賴以把握世界的符號象徵系統——即是滲透於人的存在一切方面的語音系統——自身文本虛構性的暴露。每個人都有形而

現代主義	後現代主義
浪漫主義／象徵主義	虛構解決說／達達主義
形式（聯合的、封閉的）	反形式（相互脫節的、開放的）
目的	遊戲
預謀性	偶然性
等級序列	脫序
控制／邏各斯	枯竭／靜寂
藝術客體／完成的作品	過程／演示／發生著
距離	參與
創作／整體化	阻遏創作／結構解體
綜合	對比
在場	缺席
圍繞中心的	擴散的
體裁／邊界分明	文本／互涉文本
語義	修辭
範式	系統性體系

附屬結構	並列結構
隱喻	轉喻
選擇	組合
獨根/深度	散鬚根/表面
闡釋/閱讀	反闡釋/誤讀
所指	能指
Lisible (供閱讀的)	Scriptible (供寫作的)
敘述/宏觀歷史	反敘述/微觀歷史
總體代碼	獨特用語
徵兆	欲望
類型	變體
生殖器/陽物	同質異形/雌雄同體
偏執狂	精神分裂
本源/原因	分延/印迹
上帝、聖父	聖靈
形而上學	反諷
確定性	不確定性
超驗性	內在性

上學的渴望，哈山也不例外，而不確定的內在
性，把他拉回了現代性思維方式的藩籬之中。

　　同樣，在對後現代建築的界定中，眾多的
建築師及評論家都逃脫不了「二元」定義的束
縛。詹克斯在其《後現代建築語言》的第一版
中，將後現代建築定義成現代技術再加點別的
什麼東西，通常是傳統式的房子。換言之，後
現代建築有其原生的雙重含義──現代主義的
繼承和超越。後現代建築的雙重譯碼（Double-
coding），既可說成是精神分裂症狀，亦可說成
是文化多元主義的基本策略。雙重譯碼有很多
層面：它可以是一個古代的廟宇加上抽象的幾
何及表現性的雕塑──高級藝術與低級藝術的
混合，它可以是斯特林的後現代古典主義風格
──紀念性譯碼以及高技派（High-tech）譯碼
並存；也可以是摩爾（Charles Moore）所操
作的情況──方言譯碼加上商業性譯碼；它還
必須是大眾譯碼和內行譯碼的兼顧。

　　後現代建築師斯特恩和波托格西（Robert
Stern and Paolo Portoghesi）也相繼提出了

「雙碼」風格的定義。斯特恩在〈後現代主義
的對子〉（*The Doubles of Post-modernism*）
中，將後現代建築界說為是「歷史連續性」與
「並非一元論的文化一致性」之間的張力。波
托格西在其《後現代、後工業社會的建築》
（1982）中，也將「歷史連續性」視作後現代
建築的主要特徵。

　　詹克斯以為，斯特恩和波托格西的言談、
展覽及建築實物，都有以偏蓋全的毛病。何為
「偏」？──歷史主義；何為「全」？──內容
豐富的後現代主義。當然，說這番話時，《後現
代建築語言》已經出到第六版。一個顯著的變
化即是，詹克斯已掙脫「雙碼」思維定勢，轉
向遊戲地界說後現代了。

　　一個建築運動的複雜程度不下於分類學家
面對的某個鳥種。這就需要綜合諸種特徵用以
明辨整體面貌。關於後現代建築的「一」與
「多」，詹克斯和庫爾茲（Heinrich Klotg）之
間還打過一段筆墨官司。早期的詹克斯強調後
現代建築的多元主義，庫爾茲在《後現代建築

史》（德文版1984，英文版1988）一書中指出，
說「多元主義」等於沒說，因爲我們可以說現
代建築亦是多元的。庫爾茲代之以「敍事內涵」
說。所謂「敍事內涵」（narrative content）即
指，後現代建築形式不服從於功能，而服從於
「虛構」（Fiction）。在《後現代建築語言》第
六版導論中，詹克斯回敬說，以「虛構」來刻
畫後現代建築，在某種意義上太寬泛，因爲它
包括了與後現代旨趣不同的流派如「新現代」，
在另一意義上又過於狹隘，因爲它把豐富的後
現代建築運動擠壓成了平面的「虛構」。

　　筆者以爲，觀照現代才能談論後現代，然
而又不能「現代地」談後現代。在此，我們不
妨模仿哈山的「遊戲定義」。

　　庫爾茲說，從現代向後現代的「轉折」是
平緩的。上面的對比足夠可以說明，後現代之
「後」不是「不」，而是「是，但……」。換言
之，是「延續和超越」。

現代建築	後現代建築
一種國際風格，或無風格	雙重譯碼
烏托邦和理想主義	「大衆化」和多元主義
確定的形式，功能的	符號學的形式
時代精神 (Zeitgeist)	諸種傳統並存、選擇
藝術家作爲預言家和治療者	藝術家／業主
精英主義／爲了「大衆」	精英與參與
整體化	碎片
建築師作爲救世主／醫生	建築師作爲表現者和行動者
直接性	混血的印象
簡潔性	複雜性
均勻的空間 (Isotropic Space)	變化莫測的空間
抽象的形式	傳統形式加抽象形式
純粹主義	折衷主義 (Eclectic)
非表述的「啞盒」 (dumb box)	符號學的表述
機器美學、直接的邏輯、循環、機械的、技術和結構	依文脈 (context) 而變的混合的美學，適合功能的語義及内容的表述

反修飾 (Anti-ornament)	贊成有機的和實用的裝飾
反表現	贊成表現
反隱喻	贊成隱喻
反歷史記憶	贊成有歷史指涉
	(Pro-historical Reference)
反幽默	贊成幽默
反象徵	贊成象徵
花園城市	有文脈的都市主義與重新
	修復
功能分離	功能混合
「皮包骨」	「手法主義」(Mannerist)
	及「巴洛克」(Baroque)
總體藝術	所有的修辭手法
(Gesamtkunstwerk)	
「質輕體大」	扭曲空間及擴展
板式、點式	沿街建築
明確的	歧義的
非對稱的,「規則的」	追求非對稱的對稱
和諧統一體	拼貼 (Collage)／衝突
	(Collision)

三、伊戈之死與後現代的譜系

　　典型的現代建築是男性的，高大、冷酷、
理性、拒人於千里之外。極端的後現代建築則
是女性的，親切、愛打扮、柔弱而又花俏。兩
者相對而言，更健全、更可人的可能是他們的
子嗣們。

　　現代建築，1927年7月15日下午3時32分於
密蘇里州的聖・路易斯城死去。聲名狼籍的帕
魯伊特・伊戈（Pruitt-Igoe）居住區，在一片
爆炸聲中成爲廢墟。帕魯伊特・伊戈是按現代
建築國際協會（CIAM）最先進的理想建成的。
1951年該設計獲得了美國建築師協會（AIA）
獎。它有雅緻的14層板式建築群（依照現代建
築的技術原則）、合乎理性的「空中街道」（這
可免受汽車之害，但結果却成了凶殺和搶劫的
理想之地）、「陽光、空間和綠化」；勒・柯布西
埃稱之爲「都市生活方式的三項基本享受」（取

代了他所擯棄的普通街道、花園和半私有空
間）。帕魯伊特・伊戈確有傳統方式中一切合理
的物質條件。再者，它具有純粹主義的風格，
清新的、有益健康的醫院式隱喻。好的形式能
導致好的內容，進而便能導致好的德性，這是
現代建築師恪守的信條。醫院式隱喻告訴我
們，建築師是社會的醫生，我們的居住是應該
而且可以教化的。

　　伊戈之死明示了兩點：從理性主義、行為
主義和實用主義教條中接受過來的簡單化的設
計概念，已被證實就像這些哲學本身一樣不合
理。現代建築，作為啓蒙運動的兒子，繼承了
它天生的稚氣和烏托邦。

　　「現代建築的死亡」，象徵著一個建築運動
已成為過去，我們將面臨著後現代的時代。正
如八〇年威尼斯雙年展所表現的樣子，後現代
建築並不是統一的，而是派別林立。詹克斯樂
於像生物學家那樣，為後現代建築分門別類。
蓋瑞則於1983年為詹克斯製作了一個聖誕禮
物，極為巧妙地諷刺了詹克斯的主張。禮物是

一個裝配藝術作品（Assemblage）：在一個山牆結構下站著太空人模樣的評論家，山牆的頂端是一隻鷹，鷹的下方偏右是一條被詹克斯用作分析蓋瑞作品之「情結」的魚，山牆的右邊是一條美人魚，左邊是一條蛇，蛇的下方是一個馬臀，所有的動物，包括批評家在內，構成典型的後現代的「非對稱的對稱」。作品暗示批評家──你被圍困在一群生物（主義）之中，而這些「主義」亦不是由你一手造出的。

　　儘管如此，筆者認為詹克斯進行的分類還是有價值的。大致說來，後現代建築運動有這樣幾個分支：歷史主義（Historicism）、直接的復古主義（Straight Revivalism）、新民間（Neo-Vernacular）、特定的都市主義（Ad Hoc Urbanism）、隱喻與形而上學（Metaphor and Metaphysics）、後現代空間（Post Modern Space）等。以下略為簡介：

　　1.歷史主義：所謂歷史主義強調歷史符號與現代符號的交集使用。主要建築師有魯道夫（Paul Rudoph）、約翰遜、文丘里、波托格西

(Paolo Portoghesi)、摩爾、斯特恩 (Robert Stern)、格雷夫斯 (Michael Graves)、荷萊林 (Hans Hollein)、費里拉 (Terry Farrell)、史密斯 (T. G. Smith)、逖克松 (Jeremy Dixon) 等。

2.直接的復古主義：這一流派比歷史主義走得更遠，直接使用某一種歷史時期的建築形式。其手法往往是玩世不恭的，強調的是現代語境中尷尬的「古典」。直接的復古主義與歷史主義交叉又形成了一些小的支流，如象徵建築 (Symbolic Architecture)、後現代古典主義、地方浪漫主義 (Regionalist Romanticism) 等。主要建築師有格林伯格 (Greenberg)、約翰遜、斯特恩、特里 (Quinlan Terry)、SITE (Sculpture in The Environment) 小組、范得霍夫 (Charles Vandenhove)、波費爾 (Ricardo Bofill)、磯碕新等。

3.新民間風格：它既不是直接復興也不是精確仿造，它像一種現代與十九世紀之間的混血兒。新民間風格易識別的特點是：坡屋頂、

矮胖的細部、入畫的體量及磚——「磚是人道主義的」。主要建築師有達幫尼（Darbourne）和達克（Darke）、摩爾、文丘里、德比夏（Andrew Derbyshire）、范·艾克（Aldo Van Eyck）、配里（Cesar Pelli）、克里爾（Leon Krier）等人。

4.特定的都市主義：特定的都市主義由兩部分構成：「特定性」和「都市規劃專家」。特定性又可二分，其一是城市特別的文脈，其二是居住者特殊的要求。歐司金（Ralph Erskine）在紐卡斯爾（New Castle）郊區拜克（Byker）設計居住區時，將事務所搬到建築現場，他允許居民挑選地點、鄰居和公寓的平面形成。某些重要的舊建築如教堂、健身房都保留下來，故該鎮與歷史的聯繫比任一典型的現代主義新鎮要強。在歐司金的事務所中開了爿出售樹木花草的小店，還兼作失物招領處。依靠這類非建築事務，他和當地人民相熟，使其參與設計。

特定的都市主義主要流派和建築師有：L.

克里爾的文脈主義　(Contextualism)、R.克里爾和OMA的超理性主義　(Surrationalism)、羅西的新理性主義　(Neo-Rationalism)。其它人物還有：R.波費爾、J.斯特林、翁格爾斯、博塔　(Mario　Botta)、亞歷山大　(Christopher Alexander)、伊東豐雄　(Toyo Ito)　等。

　　5.隱喻及形而上學：後現代建築師像超現實主義畫家一般，把他們的精神世界凝結在他們的隱喻之中。現代建築的隱喻大部分是粗率而明晰的，後現代建築隱喻是隱約而含混的。如果極端化地使用隱喻，諸如人體、臉部以及動物形式等，這類隱喻正日漸從現代建築的有機傳統發展成一種形而上學。這一派的主要建築師中有：伍重　(Jörn　Utzon)、艾達　(Takefumi Aida)、哈瓦　(Hiroshi Hara)、太戈曼　(Stanley Tigerman)、塞特　(Site)、OMA等。

　　6.後現代空間：現代派視空間為建築藝術的本質，他們追求透明度和「時空」感知。空間被當成各向同性，是由邊界所抽象限定的，

又是有理性的。邏輯上可對空間從局部到整體
或從整體到局部進行推理。

　　與之相反，後現代空間有歷史特定性，根
植於習俗；無限的或者說在界域上是模糊不清
的；「非理性的」，由局部到整體是一種過渡關
係；邊界不清，空間延伸出去，沒有明顯的邊
緣。在早期，使用後現代空間的有：阿爾托
（Alvar Aalto）、L.康（Louis Kahn）、文丘
里、摩爾等。後期有：格雷夫斯、艾森曼、蓋
瑞、莫斯（Eric Owen Moss）等等。

　　後現代建築遠不只這幾個流派，許多建築
師兼容並蓄，貫徹的是「怎麼都行」的策略。
基於這一點，筆者傾向於就具體的建築師以及
具體的作品加以評說。

第二章
POP時代的英雄們
——後現代建築大師及其設計思想

　　「終於自由了」。一旦「國際式」的戒律被廢棄，人們就告別了一個英雄的時代。後現代建築沒有法則，只有選擇；沒有程式，只有偏愛。這是一個崇尚多元的時代，這是一個「怎麼都行」(anything goes) 的時代，這是一個「向拉斯維加斯學習」的時代，這是嘲笑英雄和崇高的時代。

　　POP時代的英雄，正如羅遜所說，並不是那些自稱獲得了真理的人，而是在某個領域做得出色的人。的確，後現代建築大師正是這類出類拔萃的人。

一、無冕的邁達斯王
(King Midas)

　　選擇約翰遜作爲第一位「英雄」,是基於以下幾點考慮。首先,在三〇年代約翰遜曾爲「國際式」命名並竭力鼓吹,使這一名稱廣爲接受,並且幾乎成了現代主義的代名詞。然而在五〇年代,又是他率先與國際式決裂,設計了諸多「歷史主義」風格的作品。其次,他是紐約現代藝術博物館的創始人之一,這一現代派的「高級教堂」與後現代發生了諸種微妙的關係。最後,儘管約翰遜以自己的理論主張和創作實踐表明自己是後現代主義眞正的精神支柱,他卻斷然否認自己是一位後現代主義者。

　　目前,約翰遜已完成了100多部作品,發表了大量的論著。1978年,他獲得了美國建築師協會獎,這是戰後第一次頒給一個在世的建築師。同年,海特 (Hgatt) 基金會創設了普里茨凱獎 (Pritzker Prize),該獎被稱爲建築界的

諾貝爾，第一個得主就是約翰遜。

詹克斯認為，約翰遜的設計思想可分四個階段：

第一階段為現代主義：其代表作是自宅及與密斯合作的西格拉姆大廈（Seagram Building）。

第二階段為「晚現代」：代表作品為阿蒙‧卡特西方藝術博物館（Amon Carter Museum of Western Art）、塞爾登紀念美術館（Sheldon Memorial Art Gallery）、現代藝術博物館的擴建等。約翰遜自稱為「歷史主義」或「古典主義」。該階段鮮明的特徵是使用拱劵這一歷史母題。美國人稱之為「芭蕾時期」。

第三階段是後現代主義：著名的作品有潘索爾大廈（Pennzoil Place）、美國電報、電話公司總部、平板玻璃公司總部等。約氏稱這時期為「古典折衷主義」。以AT&T大廈為例，這是一座文藝復興風格的摩天樓，底部拱廊高達33米，其形成受佛羅倫斯一座文藝復興式教堂的啟發。頂部的山莊類似老式門貼臉。除頭腳

外，主體風格參照了二〇年代至三〇年代曼哈頓的摩天樓，建築師說這是對紐約設計觀念的重新回顧。對該建築人們毀譽不一，有人說這是「後現代主義的第一個重要紀念碑」，也有人說這是「爺爺的座鐘」。

第四階段是所謂「新現代」。代表作是建築師自己的雕塑陳列室、時代廣場中心及加拿大的CBC大廈。磚牆紋路的鐵架加上玻璃的屋面，在室內產生了交錯的網格，每一個進入展覽室的作品都同時進入網格，因而被再創造。（消解）這一手法具有「原始解構主義」(Proto-Deconstruction)特徵。該作品預示了艾森曼於15年後在其設計的韋克斯納中心(Wexner Center) 中對藝術博物館的消解。與雕塑館相對，CBC大廈則從P.艾森曼的「社會住宅」中藉鑒了多層次的網格。

無論約翰遜爲自己貼上什麼樣的標籤，無論他怎麼拒絕現代主義之後的新流派，他對待歷史、對待傳統或古典經驗的態度都並不依循固定的原則，而是基於實用主義和相對主義的

哲學基礎。他曾說：「我在對待事物的相對主義的道路上的確走得很遠了。」

約翰遜的相對主義具有兩個層面，其一是對藝術及美的本質的理解，其二是打破陳規，不斷地創新。他曾說，藝術家一貫是含糊其詞的，或者說傾向於主觀地對待事物，因為藝術家如果不想失掉其藝術之為藝術的個性化，那就必須如此。只有一件事是絕對的，那就是變化。沒有規則，在任何藝術中的確無必然性（Certainty）可言。

一切皆變。一種風格並不是一套規則或限制。一種風格是一種在其中工作的氣候，是一塊藉以躍得更遠的跳板。嚴格的風格訓練一點也未限制帕特農神廟的創造者，而尖拱亦未能束縛住亞眠大教堂的設計人。

《Domus》雜誌於八〇年代給約翰遜的公開信中說：「當有人以為已抓住了你的時候，你又像一條魚一樣，從他的手指縫裡溜走了。」水至清則無魚，所以約翰遜呼籲，「應該運用我們建築領域裡十足的混沌，十足的虛無主義和

相對主義來創造奇趣。」我們不再生活在一個
英雄般的時代了。我們生活在一個超等自覺
的、充滿幽默的、折衷的、分裂的、無方向的
以及無信仰的時代，因而我們的建築也應表現
出這一點。

　　在具體的建築設計中，約翰遜認爲有三個
方面對他的作品起著量度（Measure）、目標、
紀律和希望的作用。

　　第一方面是「行徑」（Footprint）。從看見
一幢建築的時刻開始，直到以雙腳接近、進入
和到達目的地這一過程中，空間是如何展開。
約翰遜設計的IDS綜合大廈能充分展示「空間
展開」。該建築的水晶內庭已成了明尼阿波利
斯的「起居室」，人群濟濟。市民們前來購買蛋
卷冰淇淋，或者「人看人」——IDS的挑台和空
間展開過程爲他們提供了方便。進入內庭的八
個入口，強調斜線的挑台，明顯的四個入口和
四個方位，創造了舒適的空間序列。

　　第二個方面是「洞穴」（Cave）。所有的建
築都是掩蔽體。所有偉大的建築都是空間設

計，以便包圍、環抱、激發或刺激處於該空間
中的人們。一幢建築的空穴部分的設計，壓倒
了其他設計問題。一個平淡的方盒子難以成為
吸引人的洞穴。只有空間的進出上下、空間的
相互重疊，才能欺騙你或使你產生聯想，才能
豐富人們對空間的感受。

　　第三個方面是把建築當成一件雕塑作品。
建築，通常是被認為與雕塑不同的。歷史上只
有少數偉大的建築是雕塑，如金字塔。約翰遜
已建成的最成功的雕塑，就是休斯頓的潘索爾
大廈。兩幢梯形平面的建築，每個均由一個正
方形加上一個直角三角形構成，兩樓鄰近的兩
角幾乎相遇，每一屋頂均作45°單玻面，但方向
相反。潘索爾大廈給人以一種異常的、扭曲了
的「鸚鵡嘴」(Parrot's beak) 的印象。

　　約翰遜和他的助手創造了很多新奇的建築
形式，如廣場、主要入口、室內街道、斜牆或
斜屋頂等，他借助這些形式創造了空間、序列
和雕塑感。對相對主義者約翰遜而言，美學和
創造是高於道德的，有人說這也是現代主義的

一種嚴格的道德，但無論是「反道德」還是「嚴格道德」，約翰遜說：「我喜歡」。

二、向……學習

　　文丘里是一位善於學習的人。在他發表的著作中，至少有5篇是以「向……學習」作爲標題的。可供學習的東西有歷史上各時期的建築風格，以拉斯維加斯爲代表的POP藝術及其他。在其早期，他提倡建築中的複雜性和矛盾反抗現代建築的純粹主義。後期，他熱衷於大衆藝術，以之批判現代建築的英雄主義。

　　所謂的複雜和矛盾的建築，是以包括藝術固有的經驗在內的豐富而不定的現代經驗爲基礎的，而不是雜亂無章、隨心所欲的建築，也不是繁瑣的表現主義的建築。

　　建築若要滿足維特魯威所提出的實用、堅固、美觀三大要素，就必然是複雜和矛盾的。建築師再也不能被清教徒式的正統現代主義建

築的說教給嚇唬住了。所謂「鮮明……而不含糊」（勒・柯布西埃語）和「少就是多」（密斯語）這類現代主義的教條，已經讓我們的都市充斥著烤麵包機一樣的建築。

　　文丘里說：「我喜歡基本要素混雜而不要『純粹』，折衷而不要『乾淨』，扭曲而不要『直率』，含糊而不要『分明』，既反常又無個性，既惱人又『有趣』，寧要平凡的也不要『造作的』，寧可遷就也不要排斥，寧可過多也不要簡單，既要舊的也要創新，寧可不一致和不肯定也不要直接的和明確的。我主張雜亂而有活力勝過明顯的統一。我同意不根據前提的推理並贊成二元論。……我認為用意簡明不如意義的豐富，既要含蓄的功能也要明確的功能。我喜歡『兩者兼顧』超過『非此即彼』，我喜歡黑的和白的或灰的而不喜歡非黑即白。一座出色的建築應有多層含義和組合焦點，它的空間及其建築要素能一箭雙鵰地既實用又有趣。」

　　建築中的矛盾可以發生在不同的層次。從尺度上說，它可以是既大又小的；從空間角度

而言，它可以是既封閉又開敞的；在功能上，
它可以是雙重或多重兼顧的。另外，室內與室
外，構件的合理與否都是充滿矛盾的。一座建
築，因其各種層次矛盾而具有複雜性，而複雜
性又是構成不確定性的前提。

「總之，必須接受矛盾。」（D. Jones語）

1972年，文丘里出版了《向拉斯維加斯學
習》（*Learning From Las Vegas*）。如果說
《建築中的複雜性與矛盾》偏向歷史學習，那
麼後一部著作則把眼光移向了美國大眾建築形
式。文丘里把這類大眾形式視為建築設計的激
發點。

如果高雅風格的建築師設計不出人們所需
的建築，我們何須向他們學習，又能學到些什
麼呢？但至少有兩點理由促使我們轉身去關注
大眾文化。其一是人民形形色色的需求，其二
是收集與多元需求相匹配的形式辭彙（Formal
vocabulary）。

當你到了拉斯維加斯，有兩個窗口可以透
視出大眾對建築的多樣化的要求。第一個窗口

就是當地的建築，各個階層的人都居住在他們
喜愛的建築內，而且以自己的方式生活著。窮
人恐怕不應住在公寓裡，正如中產階級不應住
在鬧區一樣。第二個窗口是大眾媒介的物質背
景。在電影、肥皂劇、商品廣告中，雖然其目
的不在於賣房子，但作為背景的建築則須投買
者和電視觀眾之所好。發人深思的是，過去我
們從未問大眾喜歡什麼，而只是追究勒‧柯布
西埃設計過什麼。肥皂劇中的建築式樣比從事
城市改造或公共住宅設計的建築師更生動、更
真實地反映了大眾的「口味」。

　　人們生活著，並創造了極為豐富的建築形
式。與現代派建築的「理性主義」（Rational-
ism）相比，大眾形式活潑、生機勃勃，而且寬
容大度。形式遠非僅僅服從功能，它服從於
inter alia、功能、力以及形式。大眾景觀與我
們目前的建築休戚相關，正如古羅馬之形式對
美術、立體派和機器建築對早期現代主義一
樣。除此之外，大眾景觀還為建築提供文脈，
它構成了建築的象徵和交往層面的主要內容。

而現代派的純粹主義則把建築還原爲空間和結構（Space and Structure）。

除了著書立說對大衆藝術竭力鼓吹外，文丘里及其伙伴還組織了一些大衆藝術展覽，更重要的是，他們身體力行，設計並建築了一系列大衆品味的建築。

以筆者的領會，文丘里的建築理論和實踐有四個鮮明特徵：矛盾、複雜、大衆與反諷。

三、陰、陽與三隻熊

摩爾將現代建築橫行的本世紀上半葉稱爲「陽」的時代，雄性的高樓大廈遍布我們的城市，以冷酷而理性的目光俯視著人類。按理，剩下的幾十年應是「陰」的時代——吸收、醫治、柔順，使我們的環境和建築適合人類居住。單純的「陽」和「陰」恐怕都會趨於極端。摩爾主張是第三條道路——陰陽調和。就像金髮人在林子裡發現的那樣，熊爸爸太熱烈、太強

硬、個頭太大；而熊媽媽又太冷淡、太纖弱、
太小，較爲健全的是熊寶寶。「健全」在建築中
即是意味著「適於居住」，意味著人道主義。

現代建築這隻「熊爸爸」，撕碎了古典建築
的藩籬，在世界上橫行霸道。六〇年代，文丘
里與摩爾等人曾發生了一些溫和的，宣揚多元
主義和歷史主義的宣言，但立刻引起了正統現
代派的吼叫。然而時過境遷，健康的熊寶寶最
終誕生而且長大了。

如果以「水平線是生命線」（Wright語）的
方式來概括摩爾的建築哲學，那就是「房屋是
人類能量的儲存所」（Building is receptacte
for human energy）。

人類有對場所、穩定的需求，也有對光和
空間序列的改變、有序和清晰的需求。現代建
築所關注的大多是這類需要。一旦這類要求滿
足了，人們就會尋求靈活性（Mobitity）、多義
性和驚異，後現代建築比較留心這些。

如果建築是人類能量的儲存所，那麼建築
師的職責也許是在作品中盡力投注人類能量，

以便日後釋放出來。與建築相關的有三個要素
——人、自然和歷史，它們都是建築的能量場。

　　所有與建築發生聯繫的人——建築師、建
築工、居住者、甚至銀行借貸員——都應把他
們的愛和關懷（Love and Care）傾注於建築
中。而建築師不但要自身投入，而且還須殫精
竭慮地匯聚其他人的能量。摩爾曾陪L.康參觀
過他的一個建築工地，使他永難忘懷的是，從
大門的守門人到工地上的每個人員，都似乎從
康的作品中獲得了活力，每個人都生氣勃勃。

　　地球上充滿了無以數計的神奇的場所，或
斑斕或樸素，或大或小。建築也應收集場所的
靈氣和能量。倘若建築位於海濱，則它應像海
邊的礁石；倘若建築位於山中，它應像山中一
棵巨樹。當別人說摩爾設計的度假別墅彷彿是
山脈一石時，摩爾認為那是對他的最高評價。

　　每個建築連同它的場所，都有著特定的歷
史文脈，摩爾認為應該在建築中使用一些歷史
符號，這樣才能喚醒人們的緬懷和聯想。建築
的每一個構件，除了其功能要求外，都可以充

當一個象徵符號，符號的有機的組織能激發起歷史沉睡的能量。

　　摩爾對建築最大的貢獻在於：他提倡關注的場所，傾聽人們，熟悉歷史淵源。把我們的愛、關懷、甚至樂趣投入到建築中。摩爾說，他希望他的作品，隨著時間的推移，能聚集越來越多的能量：從我們的關懷開始，然後吸收場地、歷史之靈氣，再加上居住者的精神（他們的夢想、抱負和關懷），將建築變為名副其實的能量儲存所。然後再使其慢慢釋放出來，瀰漫在我們的地球上。

　　在其創作生涯的早期，摩爾為自己設計了8個住宅，透過8個房屋的推敲、琢磨才形成了成熟的設計思想。他的住宅設計，通常以一個四方的亭作為空間組織的中心，因為亭是一個超越東西方文化傳統的形式，而且該形式可以看成是人類住居的原型。

四、在隱喻和幻覺之間

　　格雷夫斯喜歡以文學來比喻建築。文學中
大抵有兩種文體,一類是常規的慣用體,另一
類為詩。詩化體裁是當常規文體被拒絕時,或
經受更大考驗時才使用的。詩與慣用體以二者
的相似性和不同,或互惠,或支持,二者之間
的張力促使它們既相互遏制又相互利用。

　　格雷夫斯認為,慣用體和詩可在建築中有
所對照。建築的基本體裁是其通用和固有的語
言(如科學的形式語言),固有的內在性包含實
用性、結構的可靠性、經濟性及技術設備諸因
素。建築的詩化語言則指外觀、空間形態,以
及包圍建築的社會習慣與風俗禮儀,還有某地
域特定的文脈及建築方言。建築的詩化語言對
比喻、假藉、相似、重合、聯想、形性相通尤
為敏感。

　　如果只求應用,建築的慣用體部分足可應

付，人們一旦要求建築對精神文化作出積極的
響應，建築的詩化部分就至關重要。我們無疑
面對兩種代碼，一種是應用的，它由技術來實
現。另一是文化的，惟訴諸象徵方可表述。

　　在建築中，兩種代碼是相交織的。現代建
築以科學之器去實現以實用性爲主之目的，故
不可避免地選擇機器的隱喻去主宰建築形式。
在本世紀初葉時期，科學技術方面的突破大量
湧現，激發人們狂熱地用抽象的數學與空間幾
何學去表達時空。人們信奉美學的抽象性，到
處濫用這種程式化的抽象來表現時代。「少就
是多」（less is more）一旦成爲規則，建築的
詩化代碼就會被剝離。從整體上說，現代建築
像一具具骷髏。在一個生動而鮮活的背景下，
一具骷髏的出現或許具有隱喻和形式上的叛
逆。你可視之爲一個雕塑、一種美學原則的反
動；但倘若各處都豎立著骷髏，那就只會使我
們聯想起地獄。

　　當人們對科學的好奇消逝之後，他們發覺
現代建築或許不夠厚實、不夠生動。它們確實

太「少」了，以致怎麼也「多」不起來。補救
的辦法是以禮儀和象徵等文化代碼去豐富。你
盡可以爲現代建築辯護，說它隱喻著新工藝、
新的機器生產、新的形式觀念。格氏以爲，現
代主義所表現的機器本身就幾近等於它的固有
語言，機器表徵不是一種形式上的隱喻，至多
不過是一種「第二層次」的內在解說而已。他
認爲，一個好的建築應具備內在和外在雙重表
達，不然的話，建築永遠是技術王國的臣民。
他不無尖刻地說：「當現代主義來臨，人本主
義被遺棄了。一切都是技術……似乎有一種宗
教左右其中，其結果是，我們的大樓看上去總
像個烘麵包機，像個無線電……。」

　　格雷夫斯承認，建築內在和固有的性質有
其原始意義，所有標識性的、象徵性的、幻覺
的和隱喻的都是附加的東西，或者是和固有的
性質混合在一起的。成功的設計應該概括或作
出雙重表述。本著這種雙重表述的原則，格氏
的作品包含著一種發人深省的、具有意義深度
的暗示。在他的設計中引用了許多歷史上的建

築符號，故而他的建築被稱爲「引喻的」和「幻
覺的」，或介於二者之間（英文中allusion與
illusion只一字母之差）。有評論家認爲，他的
設計手法最接近詩中的比喩和典故，他企圖借
助符號學去創造建築形象，以便讓人們看到超
乎他們眼前的建築物之外的東西。「用典」的目
的在於「意義」。

　　格雷夫斯認爲，建築的基本要素（Archi-
tectural Basic Elements）並非只來源自實用
性，也可從象徵性的源泉演化出來。緣此，建
築代碼可以滲透到其它藝術領域。譬如，「一個
小說家把他的角色放在某一窗口，利用窗子作
爲框架，從中使我們了解或體會到角色的氣質
和地位。不同式樣的窗子表示不同的場合、身
分、處境和社會背景」。

　　現代派建築就遏制了這一企圖，以水平帶
狀玻璃窗或「玻璃幕牆」（Window-Wall）取代
各式各樣的、不同時代的、不同地域的窗子。
這一取代，貌似統一、簡潔，實際上是建築要
素的混亂，也是對文化豐富性的殘害。格氏主

張，不同的建築要素要有個性，並且要完美地
加以組織。如何組織是判定建築師之高下的標
尺，紛亂雜陳與一盤散沙不可謂「組織」，找出
或設立「語詞」的句法，才可稱「組織」，如是，
建築才不失其表達力，不失其符號「所指」的
明確性。

　　與艾森曼不同，他不把地面、天花板、牆
都看成抽象的、幾何性的表面，看成中性的「元
素」，蓋其區別只是功能和方位不同而已。他要
求在建築設計中，從整體上就可認明不同部位
的主題差別。例如，雖然地板和天花板都是水
平面，若把天花板做成穹頂狀，則二者質地、
色彩、裝飾等方面的推斷就會出現戲劇化的差
別。

　　格雷夫斯認為，建築內在技術因素的外延
──外在的表達，是人對大自然的回響，亦是
對歷史「典故」的回響。現代主義之前的建築，
一直經營以人和風景為中心的主題，建築多受
自然的啟示，也受「形性相通」的啟示（古典
柱式對人體的比擬）。現代派建築將其外在的

表達奉獻給抽象的構思和主題。風格派（De Stijl）繪畫，正掛倒掛都頗令人滿意。一旦移植至建築，就會缺乏自然趣味並與重力無關，這樣就跳出了建築主題的參考系。風格派建築也具有雙重內在體系：一為技術體系，二為抽象體系。

格雷夫斯的建築觀可以概述為：人、建築、自然、歷史結合一體，物我兩忘，天人合一。

隱喻建築在建築空間和用色上都有特色。

格雷夫斯認為，人對空間的了解是由於人佔據了一定的場所，人們總希望居於中央，至少是某條軸線上。正方形的四角對理解中心的存在是有幫助的。若是長方形，四個角就不能與中心呼應。L.康因正方形的向心性而偏愛之，格雷夫斯的一些設計，在建築的關鍵位置使用了許多向心形平面的封閉空間。如庫克斯佳宅（Crooks House, 1976）、波特蘭大廈（The Portland Buildling）、森納家具展銷廳（Sunar Furniture Showroom, 1979）等。

封閉空間可以是有形的、具象的、穩定的虛體。
現代建築的空間如巴塞隆那展覽館，完全是抽
象的、連續的、瞬間的。格氏建議：「如果我
們允許使用兩種，現代建築的短暫空間和傳統
的封閉空間，建築豈不更為豐富？」

　　除歷史象徵外，格雷夫斯喜愛脫胎於大自
然的建築隱喻。他用色範圍極廣，尤其是室內
用色，有人說他創造了一種「隱喻的風景」。頂
柵的藍色象徵著無際的藍天，地板上的藍色表
示淺淺的池塘，管道上的金色象徵著一束陽
光。克萊崗住宅（Claghorn House, 1974）廚
房地板漆成藍色，再加上一些深色的條格，好
像藍天透過窗戶反射下來，清楚地映著窗櫺的
影子。暗綠色不僅表徵窗外的樹葉，也重述了
百頁窗上條條綠柵。

　　像他的建築形式一樣，格雷夫斯用色也有
雙碼性格，隱喻是對懂隱喻者使用的，除此之
外，用色的毫無拘束，輕快明亮又具有POP傾
向。他喜愛大面積地使用濃重的色彩，如墨綠、
藍灰、青紫等，營造出一種懷古氣氛。

　　格雷夫斯1980年完成的波特蘭大廈被譽爲後現代建築的里程碑。該作品被稱爲1980年全球最佳建築。九○年代，格雷夫斯作爲迪士尼（Disny）公司的建築顧問，爲該公司設計了幾個作品，其中的天鵝飯店（Swan Hotel）有床位758個，作爲飯店標記的數隻土耳其玉製的天鵝，總重達28噸。在某種意義上，這是格雷夫斯的墮落。其結構尺度之大可以與現代派建築比肩，其形式設計的粗俗也失去了後現代早期的銳氣。追究緣由，皆因商業性從中作祟。歷史上有很多藝術運動，其衰落的主要原因是投靠了商業。然而，對格雷夫斯近來作品的評說，僅是一家之言。後現代建築如何處理與商業性的關係，這是一個複雜的問題，恐怕不是一兩個人，甚至是建築師們能解決得了的。

五、從卡紙板到合唱

　　在「紐約五」（New York Five）中有兩

位致力於建築語言學的主將，一位是格雷夫斯，另一位就是艾森曼。雖然他們倆人都以語言學爲基礎，但各自用力的方向不同，或者說相反。格雷夫斯著重建築形象符號對應的含意，亦即建築及其組成要素在「語義學」方面的表達。艾森曼則偏重建築中的「句法學」和「語法結構學」所包含的構成關係——建築符號關係學。換個角度看，格雷夫斯注意的是建築形象攜帶和傳授的意義，是極力給建築「加」一些東西。艾森曼則把此類文化附著部分加以「懸擱」，不僅如此，有時還盡量地「減」去一些東西，然後去尋求這些中立的「元」背後的演繹規則。艾森曼的手法貌似現代主義，但實際上是現代主義的極端化加上一些有意識的反現代，其結果就是「另一種後現代主義」（艾森曼語）。

艾森曼的「建築哲學」大致上可分爲兩個階段，前期是「結構主義」，後期是「解構主義」。轉向點大概在1978年，轉向的標誌是兩個「事件」，其一是艾森曼接受心理分析治療，其

二是「住宅10號」的設計。

　　在其「結構主義」時期，影響他的有以下哲學家和建築師：勒・柯布西埃、格林伯格 (Clement　Greenberg)、李維斯陀 (Levi-Strauss)、喬姆斯基 (Noam Chomsky) 和特拉格尼 (Giuseppe Terragni) 等。這一階段的作品就是一系列的「卡紙板建築」(Cardboard House)。在「解構主義」時期，對他影響頗深是德希達，因爲德希達與艾森曼合作完成了作品「合唱」，這在建築史和哲學史上都不失爲一個「事件」。

　　讓我們從「卡紙板」說起。

　　後現代主義從文丘里的宣言發端，逐漸形成了「頭疼醫頭，脚痛治脚」的策略。艾森曼則企圖找出一條一勞永逸的路子。他想「研討和解決當前建築設計和建築發展中遇到的最典型、最重要的和最廣泛的衝突」。這類衝突是：(1)公衆興趣與建築師個人志趣之間的矛盾。(2)美學上的嚴格要求與社會需要之間的矛盾。(3)專業上的理想主義與實用主義之間的差異。(4)

文化的進展與經濟環境日益增長的緊張性之間
的分歧。(5)新建築物與已存在的有價值的舊環
境之間的矛盾。(6)技術能動力與文化渴望之間
的差別。(7)思想理論與實踐行動之間的差別。

　　這些矛盾遠遠超出了建築師的職責，由此
可以窺視艾森曼的形而上學氣質，起點不凡。

　　「卡紙板」是一種厚紙板。1987年出版的
著作名爲Peter Elsenman House of Cards，
譯成中文爲「彼得艾森曼卡紙板建築」。艾森曼
說，選擇「卡紙板」意味著：(1)它不是美學上
的。(2)它不是已被接受的某種風格或是某種風
格的進一步發展。(3)它不是折衷主義的。相反
地，「卡紙板」具有以下三個隱喻：

　　1.卡紙板這個詞是對現實中物質環境的性
質提出疑問。

　　2.卡紙板代表一種企圖，試圖將現在通常
對形式概念的注意，轉向把形式當成一種標記
或一種符號去考慮，它們最終可能產生形式訊
息。

　　3.卡紙板是在實在狀態和概念狀態下，深

入探索建築形式自身性質的一種手段。

　　爲了實現上述三個意圖，艾森曼採取三個步驟：

　　1.先區分出哪些形式是對設計任務書和技術要求的反應，哪些是來自賦予這些形式以意義（meaning）的反應。易言之，就是要削弱在現實空間中形式要素通常的意義。如是，建築的形式便可視爲一套符號。

　　2.使用這套符號，並在環境中將它們構築起來。

　　3.將構築起來的形式和另一種更抽象、更基本的性質聯繫起來，這種聯繫就產生一種原來不能向人們提供的形式訊息。

　　卡紙板是做模型的紙板，由白色織物壓製而成，平整、易切割和黏結。而紙張則是傳統用來攜帶訊息的裁體。二〇年代有人形容柯布西埃早期作品有如白紙板模型。艾森曼用這一典故來比喻自己的作品，其用意是想擺脫現代主義者所重視的建築的物質元次，突出建築句法的抽象性。艾森曼說：「對我而言……『卡

紙板建築』並非貶義，而是對我的建築相當貼切的比喻，它能描繪我的建築的兩個側面。第一方面，它表現出對既有的語義方面進行推卸的企圖。當房屋的內容有可能被賦予『語義』時，卡紙板建築就可視爲諸如句法學那樣的中性內容，因而由此導致一種新的意義。第二方面，『卡紙板』暗示著更少的體量，更少的質感與色澤，最終由於對這些方面更少的考慮，它就非常接近平面的純抽象概念。」

薩莫森（John Summerson）曾指出，建築設計的整個過程，就是在「設計計劃書」的基礎上進行合理化，並在這個基礎上確立建築設計理論。建築設計始於「設計計劃書」，即是說統一建築設計的泉源在於建築的社會方面。這是現代主義中頗具代表性的主張。從這一原則出發，現代主義者認爲：(1)功能產生形式；(2)意義產生形式。艾森曼提出，形式的邏輯可導致形式關係的產生，這種關係可以對任何物質結構加以描述，所以這就比「功能需要的滿足」或「美觀的物體形態的創造」更爲深刻。

形式增值出來的意義來自於形式概念的邏輯的
相互作用。艾森曼看中的是卡紙板的高度抽象
性，抽象性可以在上述諸方面的衝突中保持「中
立」，迴避任何一方的傾向性，從而突出形式的
邏輯內涵。

　　確定以「邏輯結構」為主要目標只能說是
問題的一半，另一半是如何運作。艾森曼從喬
姆斯基的「轉換生成語法」(Transformational
Generative Grammar) 得到了啓發。艾森
曼力圖將建築設計過程看作一種「生成過程」。在
喬姆斯基的理論中，2型文法與上下文無關，又
稱為「語境自由」文法，它與「後進先出」自
動機對應。文法作為一種生成「裝置」，生成新
句子，並識別新句子，凡可接受的就進行撿出，
加以運用。艾森曼的住宅1號至4號就是將各種
建築構造要素——樑、柱、牆、地面、屋面等
看成是句法中的「元」，接離散數學的方法演繹
出各種「形式結構系統」，其中相應地包含著
「語境自由」的概念和自動識測的概念。艾森
曼先從體系關係出發，由線、面、容積三種原

形的系統構成體系，以符號表現出來，凡可接
受的就撿出。這個系統不再是一種被功能或形
式語義所決定的體系，它不是眼前看不見因素
的間接替身。建築形式的確定主要依靠原形系
統的演繹與合成。這樣，艾森曼就可以將語義
學與句法學分開，專心於句法的結構分析了。

　　1978年，艾森曼接受心理分析治療，同時
完成10號房，這些表明了他轉向解構主義。10
號房首次運用一種與理論轉換過程相對立的消
解構成 (Discomposition)。艾森曼在10號房的
設計中使用了抽減構件的手法及一系列的機械
工序，以此來消解房子的中心（反中心化），消
解擬人的尺度（尺度化），消解習俗慣例（將一
堵玻璃牆當作一層樓面來用，且懸挑於上空）。
從各個角度看，這個建築（模型）都像是被一
場極為精確的龍捲風仔仔細細地刮倒的，這種
劇烈的變形行為構成對表現的一種衝擊，艾森
曼強調這一手法正是為了揭示出設計中的隨意
性和非自然的機制，揭示出機械論中潛在的反
人本主義和反傳統偏見。

　　除10號房以外，艾森曼的解構式建築還有
ll號房、威尼斯的坎納端喬（Cannaregio）方
案、柏林社區方案、俄亥俄州立大學視覺藝術
中心(1988)、維萊特公園的「合唱作品」(Choral Works)、西班牙巴塞隆那旅館(1990)等。

　　在解構建築的探索中，艾森曼形成了自己
的修辭系統。這些光怪陸離的修辭還深深地左
右了德希達的宣言。讓我們挑選一些來加以解
析。

　　非建築（Non-Architecture）——作品不
僅僅是建築物，而是由文字著述、建築物和模
型共同構成。

　　L型或「Cls」——以L型的空間去意味局部
狀態和不穩定性。破缺的L型，在歐氏幾何中是
不對稱的，而在拓樸空間中則是對稱的。破缺
的方塊「意味著提出一種更爲不確定的宇宙狀
態。……我們生活在一個不完全物體（Partial
Object）的時代……遍佈孔洞。」

　　尺度化（Scaling）——以放大或縮少的方
式產生出非人的比例。同時可以產生自我參照

的無窮序列。這種「自相似性」(Self-Similarity) 增強了建築師的權力，削弱了用戶的權力，使作品帶有唯我論的色彩。

發掘 (Excavation) 以及反記憶 (Anti-memory)──反記憶不追求或不宣稱進步，對更完美的未來，或一種新的秩序既無所求，亦無可奉告。它終止歷史學家的暗示，終止各種價值或具體形式的功能要求。它以涉及場所製造來替代──這場所從對自身往昔的朦朧追憶中衍生出自己的秩序。記憶與反記憶對立作用，但却又共同串通起來去產生了一個懸置物 (Suspended Object)，一個凍結了的、無過去、無未來的碎片，一個場所。它屬於自己的時間。反記憶的操作就是挖掘，在地下總有一些過去的遺物 (址)，這就是場所對自身往昔的追憶。在柏林「社會建築」中，艾森曼挖至18世紀的地基；在俄亥俄州立大學的藝術中心裡，他挖出一個廢棄的軍械庫 (Armoury) 的地基，結果該地基的變形「重見光日」，成了藝術中心的「中心」。在「合唱」中，他和德希達

挖出巴黎的一個屠場，由此引發了一系列的對
立。

　　除此之外，艾森曼的修辭還有非敘事、非
磚、非模仿、不在場（Absence）、虛無（No-
thingness）、詞的誤用（Catacbresis）、折破
（Fractals）、採石場（Guarry）、再生羊皮紙
（Palimpsest）、點格網、Chora（疑是德希達
自創）等等。

　　「合唱」是眾多的「無」的聯想，而且聽
眾也是「虛空人（emptyman）」。

六、不可理喻的魚

　　《進步建築》（*Progressive Architecture*）
1986年10期，《住宅與花園》（*House and Gar-
den*）1987年8期，都提名蓋瑞為美國前衛派領
袖人物。自1978年完成蓋瑞自宅後，蓋瑞思想
發生了轉折，擯棄建築設計的傳統規範，追求
作品的未完成狀態，對古典形式實行顛覆，對

「魚」採取一種近於禪的態度。在此基礎上，他創立了一系列非正統、非規範的設計手法，以純藝術與雕塑的眼光對待建築，並致力於建築的靈活性和經濟性。1989年獲普里茨凱建築獎，評委會認爲他的作品「強調了建築的藝術性」、「明確、老練、具有美學冒險精神」，「表現了當代社會的矛盾心理和價值觀念」。

有時，蓋瑞把一個已有的建築破解成若干份，喜歡在作品中遺留下一些未完成的構件，他還像分解紙板家具一樣，製造出一種外表粗糙而碎破的審美效果。「顚覆」作爲一種解構手法，可以發生在不同的層面。在古典廟宇中，石頭表徵結構，自古埃及以來就一貫如此。在1981年～1984年設計的Loyola法學院中，蓋瑞以混凝土代替古典的石，讓柱無柱礎，無凸形肚、無柱頂、甚至是無柱上的承重。在另一個「廟」中，他以粗糙的芬蘭膠合板（Plywood）和玻璃來建造「羅馬式」的小敎堂。顚覆和解構，最要緊的是確定對象和前提，這是爲何蓋瑞喜歡做「舊房改造」。他常常把舊房解構，剝

開以使其五臟六腑背景露在外，然後，他給房
屋一些「拙劣」的、「局部」的修飾。近來，蓋
瑞已解構了四至五個數百萬美元的房屋，他把
它們古典的牆撕破，在其中插入扭曲的正方形
或矩形的點格。造成一種整體上的不平衡。衆
所周知，現代主義是崇尙諧調和整體統一的，
而蓋瑞所用的表現手法則是奇異矛盾的形式、
不協調的關係。所有蓋瑞想「解構」的是一種
旣存的（Pre-existing），已完成的「完美」
（Finished Perfection）。

　　在1984年2月24日，蓋瑞55歲生日前4天，
奧尼爾（Peter Arnell）採訪了蓋瑞。這次談話
中，蓋瑞有一名言：「施工中的建築比蓋好的
建築更美」（Buildings under construction
look nicer than buildings finished）。

　　建築是由普通人來蓋的，一旦它被完成，
它看上去像魔鬼，但當它處於施工中，它是偉
大的、美妙的。蓋瑞在設計中能抓住「未完成」
狀態，主要得力於他受繪畫的啓示。繪畫作品
總有一種直接性（Immediacy），當你面對一幅

畫，你總能感到畫筆剛剛在畫布上的印迹。那
麼如何使建築看上去在「進行中」？如何把繪畫
的表現和構圖特徵移植到建築中？這些問題促
使蓋瑞設計出所謂「解構式」建築。具體的手
法是，將建築的結構打開、展現出來，使用原
木技術，常常是錯綜複雜的木結構使建築看上
去似乎剛剛發生，或換個視角就是正常的建築
過程剛剛結束。

　　如果再追問原因的話，我們最終會逼到文
化和傳統。蓋瑞認為，「進行狀態」比「終結」
更能表現我們的文化。我們的文化是由快餐、
廣告、隨手丟棄、趕航班、截計程車等內容組
成，這是一種狂熱的文化，這是一種「正在進
行」的文化。所以，蓋瑞的建築更能體現這種
文化的特徵。另一方面，因其狂熱，人們才需
要放鬆──減輕負擔，多一些寧靜。蓋瑞的建
築同樣反應了這一側面。這就是蓋瑞作品中的
二元分裂狀態。

　　如果說格雷夫斯的波特蘭大廈是迷人的、
粉飾的烏托邦，蓋瑞的作品則可稱為現實主

義。他並不關注美妙而和順的事物，因為這些
東西有一種不真實之感。他對政治和人類採取
了某種社會主義和自由主義的態度，他更關心
的是饑餓的孩子們，因而他思索如何加以改
善。一個色彩美麗的小沙龍在蓋瑞眼裡猶如一
塊巧克力聖代，它太美了，因而是虛幻的。他
眼中的現實要粗糙得多——這是一個人咬人的
世界啊！

　　人吃人、人吃魚、人從魚而來，這就是蓋
瑞眼中的世界。一個時期以來，魚成了蓋瑞的
「情結」。他製造了Formica的魚形燈、在紐約
設計了魚形大樓以及在日本神戶建造了魚味
館。除此之外，魚以它絕對酬勞的方式，成為
蓋瑞的藝術家兼建築師的身分圖徽，成為他科
林斯（Corinthian）柱式的變體、閃光的拱頂石
體，或是他那不能以功能和價格來解釋的任一
形式的變體。

　　筆者以為，魚對於蓋瑞有四個層次的含
義。第一種解說應該稱為「基督教——佛洛依
德」分析。與艾森曼一樣，蓋瑞也在接受心理

分析治療，從中可窺探出魚與蓋瑞童年的生活
相關。當他還是個孩子時，他居住在加拿大多
倫多某個頑固的天主教聚居區，而他是猶太
人。他祖母經常買一條鯉魚，在家裡養幾天，
以便在安息日用。蓋瑞作為一個被遺棄或被排
除的人，從小就被孩子們追著喊「食魚者」，「一
個發出魚腥味的人」。這種陰影使他永生難忘，
當他55歲時回憶起魚來，他還情不自禁地說「該
死的魚」。

　　蓋瑞在20歲時，改換了自己的姓氏：戈德
伯格 (Goldberg)，但現在他尊重自己的姓氏，
也同樣尊重自己的猶太籍。當一位不被承認和
接納的人一旦得到承認，蓋瑞說「得到承認並
不等於一切」。

　　第二種解釋可稱為「解構宣告」。魚是解構
建築的完美象徵，因為它恰恰是一種荒謬的無
可理喻 (Non Sequitur)。根據尼采的哲學，所
有的文化形式中都存在著任意的基礎；倘若建
築師們永遠不能驗證 (說明) 他們所選擇的風
格和裝飾，那麼為什麼不能選用魚呢？魚「消

解了我們所有的假定」，並且表明──如果需
要的話──對建築風格而言，不存在本質的和
絕對的基礎，正如P.費耶阿本德所言「怎麼都
行！」

　　蓋瑞的魚所包含的東西比起艾森曼、屈米
（Tschumi）以及其他人的抽象解構更富啓
示。魚是一個「他者」（Other），你可以將破裂
的格網和抽象物進行昇華，但你不能將這種可
識別的、有鱗片的熟識者進行昇華。換言之，
抽象的解構具有極大的理解空間，因而也留有
更多的不確定性，而魚就是魚，它把「不確定」
的半推半就收斂爲一個大家熟知的「物」。蓋瑞
以「魚的衝擊」代替了「新的衝擊」，「新」常
常難以捉摸，而「魚」則一錘定音。在這層意
義上，蓋瑞的解構論是一種「極端的現代主義」
（Ultra-Modernism）。

　　蓋瑞說：「……若是有人說古典主義是完
美的（按：此處攻擊的是格雷夫斯的後現代古
典主義。），那麼我就說魚是完美的，因此爲什
麼我們不模仿魚呢？而若是我們找不出理由去

證明魚爲什麼如此重要，爲什麼比古典主義更
有趣，那我就會受到詛咒，那是直覺……。」

　　第三種含義是遊戲性的。像艾森曼一樣，
蓋瑞也旣弄雙關、反語等花招。「魚鱗是建築名
副其實的殼」。（按：Scale——魚鱗、殼。）魚
是一種友善的象徵人們會帶著喜愛的心情去看
它，正如在歷史中人們有大象形和恐龍形的建
築一樣，魚並沒有什麼深刻的意味。蓋瑞甚至
說：「如果你相信星相學，我是雙魚座（生於
2月28日）。……我是一個不錯的游泳能手，我
最喜愛的運動是游泳，我還曾是一個水手，總
之，我是一個『水人』（Water man）。」

　　第四種含義可稱爲潛意識的。當Formica
邀請他就「色核」（Colorcore）設計一些產品
時，面對著光滑的、潔淨的塑料薄板，蓋瑞一
籌莫展。他在飽受「光潔」的折磨之後，將薄
板摔在地上，就在破碎的刹那，蓋瑞獲得了創
造的靈感和一種巨大的快樂。後來，不知不覺
中，這些碎片就做成了魚形燈、蛇形燈。在他
推敲方案時，柱、塔、橫向的和豎向的，都會

以魚的方式在筆端出現。魚成了蓋瑞的作品中不可企及的完美的象徵。「魚增強了我」蓋瑞說：「魚先於人類，它具有歷史內涵，對保持一個深刻的圖象而言，魚有很多理由，對我來說，它是完美的象徵。」

另外，善於向繪畫學習的蓋瑞還從超現實主義畫家馬格里特（Magritte）那裡獲得了不少啟發。馬格里特關於魚的作品有《例外》、《真理的追求》、《集合的發明》、《自由的組合》等。在蓋瑞自宅中，有一個窗戶就完全脫胎於馬格里特的《多情的透視》。馬格里特的畫中，有一扇門，關著，但門又被鋸開，從中可看見外面的風景，又是開著的。對門的消解和利用可代表馬氏的手法，蓋瑞也如此，只是由門擴展到建築罷了。

「我覺得在我之前還沒有誰思考過」——這是蓋瑞想說而未說而馬格里特卻說不的話。

七、幸運的吉姆

金斯利‧艾米斯在其代表作《幸運的吉姆》（*Lucky Jim*）中，寫出了一個特別的人物——吉姆。他蔑視權威、荒誕不經，既自視清高又時常尷尬受欺，既非君子亦非惡棍。這是一種湯姆‧瓊斯式落難公子在信仰崩塌、價值顛倒時代的變體。學者們冠以「反英雄」（Anti-hero）名之，所謂反英雄即指已從英雄寶座跌落下來，淪為被嘲弄和反對的英雄之「哭笑不得的變種」。

用「哭笑不得的反英雄」來代表後現代建築是再恰當不過了。英國建築師斯特林有時也被親切地稱為「吉姆」（Jim）。他和他的作品綽綽有餘地塑造了建築界中的反英雄。

吉姆確實幸運，他於1976年獲美國國家文學藝術研究院布魯諾獎，1977年獲阿爾瓦‧奧爾托獎，1980年獲英國皇家建築師學會金獎，

1981年獲號稱建築界的諾貝爾的普里茨凱獎，1985年獲芝加哥建築獎，1986年獲美國托馬斯・杰弗遜獎，1988年獲雨果・哈林獎，1990年獲日本普雷米厄姆帝國獎，1991年獲法米意阿・巴西爾獎（墨西哥、義大利）。除此之外，他還拍了數次紀錄片。他的作品（尤其是博物館、美術館）遍佈世界各地。

　　大致說來，斯特林以兩種姿態來與現代主義的英雄作對，第一是穿上蘇格蘭的花裙，第二是在設置英雄塑像處擺上一隻碗。

　　依照筆者的看法，從哈姆公地住宅（Ham Common Flats）到女王學院（Queen's College St. Clements Oxford）是他的方言主義時期，之後則可稱爲新古典主義時期。在其方言主義時期，他使用19世紀英國鄉土建築的清水牆，以及局部的玻璃屋頂去批判現代主義的「像皮一樣的牆」。材料以其本色去使用，並且充分考慮建築與環境以及文脈的呼應。

　　斯特林對玻璃的偏愛全然不同於現代主義者的美學標準，概括起來有以下三個特點：

　　1.他只把特定的屋頂做成玻璃。如果屋頂全以玻璃覆蓋，內部生活和空間之間各種微妙的關係就全然喪失。斯特林並不展示作為技術產品的玻璃大屋面，而是旨在以光作為媒介，來確切地指引生活和空間的關係。

　　2.斯特林以玻璃為媒介將自然納入建築物。現代主義者把玻璃作為一種物理上透光的物質來採用，而他則注重以自然光而構成空間和自然的聯繫。這是他帶有東方色彩的對自然的態度，我們從老人之家的平面形式、塞爾文大學的形式等，都可清楚地看出他對自然的「親近」。

　　3.他把玻璃作為一種表面材料，以之去實現「反結構」。斯特林將作為造型設計要素的結構看成手段，有一種將它們策略性地加以運用的傾向，在工作中他總是阻止結構介入建築上的解決。

　　對磚的鍾情也好，抑或對玻璃獨特的使用也好，都反映了斯特林的建築觀──「我認為對於建築師來說更重要的，是建築設計不應該只

依賴於技術的表現，對人的關懷，應該是設計
發展的根本的邏輯」。

　　1966年～1971年間設計的女王學院無疑是
斯特林的轉折點。因為在該建築中，他使用了
「手法主義」、「古典主義」、「反諷」等手法。
女王學院是一個校外學生公寓，斯特林採用了
英國人習慣的圍合空間，建築平面邊緣由5段折
線構成，4段等長，第5段是其它的雙倍。長邊
作為入口，圍成一個圓形劇場，每個房間都是
一個包廂，每個人都既是演員又是觀眾。建築
的第一對矛盾是：公共和私人。

　　入口處有兩個堡壘，面對空曠、骯髒的瀝
青停車場擺出了一副嚴陣以待的架勢。另一方
面，建築是一個玻璃宮，私密性全靠銀色的百
葉窗來維持，這意味著學院是一個單性別的小
社會，共同的目標和行為準則削弱了私密性的
重要性。對外界的封閉與內牆體的透明性構成
第二個矛盾。

　　「露天舞台」的下面是地下的早餐室，舞
台中心有一個抽象雕塑，倘若是古典隱喻的舞

台，此處應是「主角」或「中心」之地。但你仔細觀察，這一抽象雕塑是一個風向標，實際上它是早餐室「開放式廚房」的一個排風口。古典劇場隱喻的運用，加上其對「中心」的消解，構成第三個矛盾。這就是斯特林後來常常使用的「反諷」。

在斯特林設計的一系列文化建築中，他強調「紀念性」，但同時又以各種手段嘲笑它，結果就呈現出「哭笑不得的」此一非正式的紀念性。他可以將傳統的博物館的中心大殿做成空虛的「碗」，以出租車下客站的幌子取代古典的神像，以綠色橡膠地面暗示博物館的娛樂性，以滿天星吸頂燈提醒人們，今日的藝術聖殿還有商業的一面。凡此種種，不一而足。

無論是早期的方言主義、新粗野主義，還是後期的新古典主義、文脈主義，其目的不外乎是反抗現代主義的「英雄」。雖然「幸運的吉姆」不倫不類、矛盾重重，但他心地善良，在斯特林的作品中，「善良」則顯示爲「對人的關懷」。

八、手法即一切

　　20世紀下半葉的建築師是不幸的。先輩大師衆多的成就已經填滿了所有的空白，年輕人被淹沒在豐碩成果的汪洋大海之中，要創新「簡直是白日做夢，毫無希望」。作爲一個東方建築師，他還得經受另一種衝突——東西方文化傳統以及東西方建築觀念的衝突。（而日本建築師磯崎新就處在這樣的境遇之中。）

　　磯崎新認爲，現代建築產生了一種貫穿整個領域的工業化模式，它本身猶如文藝復興時期的古典柱式。換言之，現代主義和古典主義都主張單一中心的古典美學。今天，關於古典主義連續性的神話已徹底崩潰。

　　總體上說，現代主義採用以下構圖原則：空間連續性、形式完整性、工藝技術和表現方式的整體綜合、內外一致性及應用裝飾的含蓄抑制。磯崎新幾乎使用了相反的手法：不均勻

的多相空間、肢解和不完整的形式、骨架結構
的降格、各分段部分的不連續和不調和以及對
裝飾的熱衷。

　　前一代的日本建築師，本著「和魂洋才」
的原則去處理西洋建築和日本建築的關係。他
們採取的手法是，西方風格與傳統的日本平面
形式溶爲一體。對前川國男和丹下健三來說，
是把傳統的日本表現方式強加在柯布西埃的美
學之上。磯崎新則既反對西方圖式，也反對日
本圖式，從而創造出一種表現日本和西方建築
傳統張力關係的建築辯證法。立方體加法形式
與傳統日本建築相對應，而筒形拱頂形式象徵
了新古典主義式的西方建築，這兩種形式分別
從日本的「神柱」和西洋的柱變形而來。柱立
著，則可成爲圓柱體，將柱放倒，則演化爲筒
形拱頂。

　　和現代主義者不一樣，磯崎新強調個人主
義。建築必須從個人開始，個人主義是建築的
最終源泉。他贊同笛卡兒的看法，人的心靈具
有至高無上的自知能力。建築是一種「主觀藝

術」，因而必須從個人的自覺開始。建築師不能拯救社會，他們不是救世主。

磯崎新是如何轉向「手法主義」的呢？

他解釋道：「有一次，當我感到筋疲力盡，頭昏腦漲，好像死神就要降臨時，我眼前出乎意外地出現了廢墟的形象。一向指引我走向未來的路牌突然掉頭指向『過去』。我看到所謂『迴光返照』是怎麼一回事，方向的改變剎那間將『現在』投入光線聚集的聚焦點中。」這番話可以給我們兩點暗示，「廢墟」、「迴光返照」、「聚焦點」等形象是手法主義風格的，它們使人想起義大利畫家廷托萊托的作品「聖馬克的屍體」中緊張的氣氛。「廢墟」是後現代建築師偏愛的意象。廢墟是一個暴露在宇宙世界中的不完整片段，然而片段的不完整性卻包含著一個更大的整體。

在這樣窘迫的情況下，「想要創造一項能指導出新方向的原則簡直是白日做夢，毫無希望。我們目前可做的事情無非是怎樣來使用原有的、五花八門的、精心設計出來的建築辭彙

而已……，在這種條件下，建築師唯一可做的就是使用這些早已熟悉的辭彙來發展他個人的設計技巧。」「將前輩英雄們遺留下來的視覺語言加以整理、使用，以便進入他自己的觀念領域，或者也可能是：對觀念實現的可能性視若無睹，根本不以理會。」

從現代主義風格僵死的胡同走出的大路有兩條——折衷主義和手法主義。磯崎新既採用折衷主義又採用手法主義。

手法主義（Mannerism）有廣義和狹義之分別，狹義的手法主義指16世紀義大利建築師反對文藝復興建築的程式化而形成的風格。廣義的手法主義則以豪塞博士1965年的定義為準，即手法主義關鍵在於情感格局的異化。「它並非單純建立在一些偶然事故的矛盾性質的基礎上，它的思想基礎是：世上任何事物無論鉅細永遠帶有兩面性，任何事物都不可能是確實準定的……」。要很好地了解手法主義，唯一的辦法就是把它看作兩個對立面之間矛盾的緊張關係的產物：即，古典主義與反古典主義、傳

統主義與革新主義、自然主義與形式主義、理
性主義與非理性主義、情欲主義與精神主義等
兩者之間的矛盾。手法主義的精髓就在於這種
緊張關係和兩個明顯不能協調的對立面的結
合。

　　磯崎新的手法主義主要有兩個特徵——隱
喻和純淨形式。和M.格雷夫斯相當，磯崎新的
建築大量使用隱喻，有時是一個建築上糾集數
種或數十種隱喻，有時是一個建築構成一個隱
喻，有時是一組建築構成一個隱喻。另外，磯
崎新的情欲主義傾向也頗爲突出。在北九州美
術館中，他把閱覽椅的靠背設計成瑪麗蓮・夢
露的性感的曲線，在北九州市圖書館餐廳中，
夢露的曲線又出現在屋頂輪廓中。在Ａ氏住宅
中，男女生殖器成了清晰的平面意像。情欲主
義式隱喻既能揭示手法主義的內涵——男女對
立，又具有磯崎新狐狸般的曖昧和幽默。

　　在組合結構中嵌入純淨形式可以表現建築
物從它環境中和人類從凡塵世界中超脫和異化
的狀態。磯崎新有意識地強調下列兩種境界之

間的懸殊差別，即純淨的柏拉圖形式組成的理
想境界與由感性體驗隨意組成的、矛盾和模糊
境界之間的差別。立方體和圓柱體是磯崎新的
主要單元。

立方體有兩個隱喩源泉：其一，是「在視
覺上日本建築中充滿方塊形式」；其二，從骨架
的樑受到啓發，樑柱結構是日本建築的特徵，
磯崎新把樑柱放大至某種巨型結構，其中樑的
內部就構成主要使用空間，對這種樑空間的進
一步變形就形成立方體。圓柱體象徵著古代建
築中的大柱。後來他把垂直的柱子平放，造成
管筒的形象，表現一條輸送液體的管道，從而
產生機械式的比擬。從風格上說，隧道式拱形
和羅馬拱形、拜占庭及羅馬式建築均有密切的
關連，它是地中海傳統的一個組成部分。

除立方體和圓柱體的象徵意義之外，這兩
個純淨的形式還具有第三層意義。立方體和圓
柱體的深部結構是絕對中性的，其意義已消失
殆盡，因爲磯崎新的空透狀的空虛空間不但不
能啓示象徵聯想的產生，而且反能積極阻止聯

想的形成。他設計的空間是中性和空虛的，呈
現不存在感──這正與傳統的日本建築空間概
念相對應──傳統日本建築的空間是不存在
的，沒有「空間」，只有流動的、無形的空間，
這種流動空間產生在柱體結構周圍，沿著屏牆
的路線向外擴展延伸，藉由門及其它開口與室
外相通。

九、EM＝C²

　　約翰遜說，他一生經歷了四代建築師。第
一代是英雄時期，密斯‧范‧德‧羅、勒‧柯
布西埃等。第二代是約翰遜本人，包浩斯（Bau-
haus）的追隨著。第三代是上文介紹過的艾森
曼、蓋瑞、摩爾等人。第四代就是以莫斯和
Morphosis為代表的年輕建築師。如果從後現
代建築歷史去看，他們應屬於處於前沿的第三
代。

　　前兩代的建築師對平面最為留心；第三代

則注重手法以及空間的組織和展現；第四代建
築師可以說在建築的負面用力──他們反覆推
敲的是材料和形式相遇的方式。人們一直以
爲，建築中的節點應該隱蔽起來，或者盡量簡
單。熱衷於「節點設計」的人應是結構師或手
工藝人。

　　莫斯的建築正是關注節點的建築，作爲最
新一代的後現代建築師，他對國際式、對功能
建築的空想社會主義、對機器美學不太感興
趣，他所鍾情的是本世紀初發生的工藝運動。
第二代後現代建築師們常常聲明他們的作品與
某種哲學之間的關係，莫斯建築的對應則是喬
伊斯（James Joyce）的《尤利西斯》、凱奇
（John Cage）的隨機音樂和以「同時性」爲
前提的哲學原則。

　　在莫斯的作品中，傾斜的柱子用下水管道
製成，而且還剖開一部分；樓梯欄杆是用穩定
電線桿的鋼絲作成；牆面常常佈滿工業建築的
維修爬梯和鐵輪子、鐵鏈子；屋面以玻璃或其
他材料做成破碎的和扭曲的形式；他的椅子、

會議桌以及茶几都以鋼板焊成。難怪Wolf D. Prix改動愛因斯坦 (Einstein) 的著名公式來描述莫斯的建築。在愛氏的公式 $(E=MC^2)$ 中，E表示能量、M代表質量、C代表光速。而EM剛巧是莫斯縮寫代號。Prix在獻詩中寫道：

> 他的咒語預示了空間
>
> 加速度突現爲畫面，濃縮於模型
>
> 它對等於1：1的實在

在題爲〈建築並不蘊含一個眞理，那麼你想告訴什麼眞理呢？〉的建築宣言中，莫斯提出了一組建築意象：

1.建築是對世界及其運動方式的評價。這種評價是社會的或政治的，它涉及到人們如何生活、如何工作、如何理解以及如何應該去理解。這種評價有時是有意的，有時是無意的。這樣的建築，旣有傲慢的層次，也有謙遜的層次，它主要是提醒人們：如果該建築與衆不同，那就注意它吧。

2.建築是「在天空嵌一個孔」的LSD。一個
服用LSD（表角酸酰二乙胺，一種致幻藥物）
的薩克斯風演奏家曾告訴莫斯，LSD可以引起
無窮無盡的幻想，猶如在天上嵌一個孔。每一
個看見或住進莫斯建築的人，都有服用LSD的
感覺。都會產生各種理解，它不是一個正確的
理解，也不是錯誤的理解，甚至不是部分正確
部分錯誤，它是一種無限的可能性。

這裡可以J.凱奇的音樂創作為例說明。凱
奇的音樂創作是這樣的，他在紙上寫上一些音
符（有些地方是空白），再給演奏者一個畫著五
線譜的塑料板，演奏者上下移動著塑料板，所
停之處就演奏。演奏者具有特定的選擇，但他
不能演奏全部，音樂給予他特別的理解途徑。
這種音樂承認同時存在的不同的感受和過程，
它否定了單一敍事的時間序列。

3.建築是重寫文本。重寫意味著使建築中
的慣用體和非慣用體進行爭辯。牛頓力學、達
爾文的進化論都以線性思維為基礎，科學教給
了我們片面地看待世界。火星有一個衛星，稱

之爲「火衛」(Phobos)，亦可稱爲「火星之子」
(Son of Mars)，其形狀怪異且自轉方向相
反。它是反常的，但「反常」之「反」是以「常」
爲前提的。倘若我們視「反常」爲規則，則「正
常」就成了「反常」。莫斯的建築就是要製造出
一些新規則，以便使火衛和火星皆屬正常。而
且規則還將得到不停的更改和修正。我們面臨
著試圖「知」和理解「不能知」之間的衝突。
重寫建築文本就企圖使種種矛盾、規則以及邏
輯「同時」呈現出來。這是一種「同時性的邏
輯」，而不是線性邏輯。

　　4.建築是爲未來的人而設計的。我們都知
道范斯沃茲 (Edith Farnsworth) 和密斯的故
事，她控告他，他也控告她……她死了，他也
死了……但范斯沃茲住宅還在。建築師一方面
必須依照用戶的框架去設計，同時，你必須超
越。如果僅侷限於用戶的要求，你設計的建築
終將是速朽的。建築是爲未來者設計的，他們
具有不同的世界觀和建築觀，他們或許借助於
一切事物來加深對自己的理解。莫斯認爲，他

的建築反映了內在的和個人的進步，這種眞正
意義上的進步，在心理分析意義上是回溯。有
時，唯有回顧方可前進，甚而，前進唯一的方
式就是倒退。莫斯的建築追求的是「前進」和
「倒退」的同時性。《尤利西斯》是爲未來寫作
的，它設立了一套嶄新的規則，但它來自荷馬
（Homer）。喬伊斯重寫了荷馬，因而它將流傳
另一個2500年。

　　5.建築是「反建築」（Architecture against
itself）。有人稱莫斯8522建築（8522 National
Building）爲反建築，莫斯樂意接受。該建築有
些要素是衝突的、抵消的，但最終這些矛盾能
得以化解。但有時情況並不如此，在有些作品
中，價値被顚倒了，前進變成倒退，對變爲錯，
「精神錯亂」以及健全和病態等概念都得到顚
覆。精神錯亂是符合邏輯的，而不是非邏輯的。
如果說8522是一個衝突，它不是事故，而是有
意識的衝突。喬伊斯用「神示」（Epiphany）來
揭示事物的本質，同樣，每一個工程都有一個
「神示」。建築呈現的是碎片，其社會意義已被

剝落，但我們從中發現了另一種意義。莫斯說：
「我的建築儘管充滿對立，卻也充滿了協調
──發生在我腦中的協調──並且對我來說，
這是賦予我生命以意義的方式。……這聽上去
有些自私，但我是一位清教徒式的建築師」。

第三章
破碎的文本
——後現代建築作品分析

　　POP時代的英雄們，連同他們的宣言，已讓我們領略了後現代建築的大概。這一章筆者想就一些作品進行「精讀」，以便了解後現代建築的「細節」。總而言之，後現代建築文本是破碎的。因其破碎，才會矛盾，才會衝突；因其破碎，才會哭笑不得，才會隱喻重重；因其破碎，才需要拼貼。

　　同時性與拼貼無疑是後現代建築的基本策略。

一、母親之家及其宅

母親之家（見圖*1*）建於1962年，地點在賓夕法尼亞，是文丘里為他母親設計的。母親之家是一座承認建築的矛盾性和複雜性的作品，它既是複雜的又是簡單的，既開啟又封閉，既大又小，某些構件在某一層次上是好的，在另一層次上則不好。

在母親之家的設計中，有兩條法則：

1. 一般構件適應一般要求，偶然構件適應特別的要求。

2. 採用中等數量的構件形成困難的統一，而不是採用很少或很多的機動構件取得易得的統一。

首先，這座房子室內和室外是矛盾的，室內複雜而且扭曲，室外簡單而且一致。房屋的正面有一扇傳統的門，有窗、煙囪、山牆，這

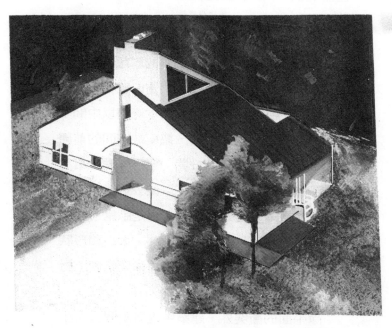

圖1 母親之家＊*Mother House,* R. Venturi, 1962

些能喚起人們對住宅或「家」的聯想。整個外
觀似乎是對稱的，但立面上門窗的細微不同又
暗示內部的偶然歪曲。內部原本應該以中間垂
直中心對稱地放射兩道牆，把兩端空間的前部
與後面中部的主要空間分開，但這樣帕拉第奧
式的生硬的對稱被歪曲了，以便去適應空間的
特殊要求——右邊是廚房、左邊是臥室。建築
內部的複雜和歪扭又反映在外部，大小和形狀
不同的窗及其它孔洞，偏心的煙囪與整體上對
稱的形式發生矛盾。

　　除平面的衝突外，建築中還有兩個引人注
目的豎向構件——煙囪和樓梯。壁爐及煙囪基
本上是實的，而樓梯基本上是虛的，文丘里把
二者的位置和尺寸加以調整，使二者互相折射
進行「對話」，一旦對話，便有矛盾，繼而便有
統一。我們可以舉個例子來加以說明，在一個
空間中，一男一女直立，且僵硬如路人，則會
讓人覺得缺少生機，是一種呆滯的二元並列。
如果女將頭靠男肩，「交流」發生了，但還不夠
協調，若男子面目冷淡，保持僵立，「對話」依

然沒有展開，若男子側身並伸手摟住女子的
腰，則完美和諧的結局才算達到。文丘里處理
兩個豎向構件的手法正如上例，樓梯像女子一
樣環繞壁爐向上，寬度大小不一，踏步相應偏
斜，壁爐也作出響應，首先是形狀歪扭，其次
是煙囪微微偏向一旁。

　　「旣開敞又封閉」，則意味著外牆的矛盾。
首先，房後上部平台砌築的女兒牆，強調了水
平圍護，然而凸出的煙囪和高窗又意味著部分
的開敞。其次，牆面的一致，強調的是僵硬的
圍護，然而大洞口經常開在轉角，又與圍護發
生了衝突。最後，牆的矛盾──爲圍護而層層
築牆，爲開敞又打開──生動地體現在正面中
央。

　　「旣大又小」指建築尺度上的矛盾。母親
之家是一個大尺度的小房子。具內部構件都偏
大，對房間尺度而言，壁爐太大，壁爐架太高，
大門太寬，椅子扶手太高。室內大尺度的另一
展現是空間分割少──平面佈置上把交通面減
至最小。

　　外部主要構件也是大尺度的，它們被放在
對稱部位，並且整個外表形式簡潔明快。背面
的拱窗尺寸偏大，形狀和位置都很顯眼。正面
入口門廊寬而高，並且居中，門上附加的木線
腳又加大了尺度。整座房子用線腳圍成一周，
像一根繩子綑著，這些線腳影響了尺度，使抹
灰牆更加抽象，一般的表徵材料的慣用尺度愈
發模糊不清。追求大尺度的動機是與複雜取得
平衡。複雜加上小尺度，只能等於瑣碎。

　　這座房子是對「少就是多」的對抗，少就
是多意味著以少數母題、構件組成易得的協
調，母親之家以兼容、矛盾為基礎兼承認多元
化的經驗，它告訴人們：少就是令人討厭。

　　基爾特公寓（Guild House）。在1960～
1963年間設計。設計人是文丘里。設計要求為
留在老鄰區居住的老人提供九十一套居住單
元，並且連帶一個公共娛樂室。當地分區限定
建築高度為六層。讓我們從各個方面來讀解這
一建築。

　　1.平面：內部為了陽光和觀看街道活動，

要求盡量朝南、東南和西南。考慮到老人的生
理和心理特徵，過道設計成曲折形以防止產生
視覺疲勞，另外過道或寬或窄，寬處設置沙發，
可供老人休息並充當交流空間。街道的城市面
貌不允許建成一座獨立的樓房，要求新建築響
應街道立面的風格。環境和功能之間的矛盾促
使該建築成為折射形的，立面與背面迥然不
同。

　　2.外牆：深棕色磚牆加上雙層懸掛窗，使
人聯想起傳統的費城的聯排住宅，甚至聯想到
愛德華七世的公寓分租房屋的背面。但是它們
的比例和尺度都被更改，改變這些陳舊構件的
尺度，使現在看來既習俗又不習俗的形式產生
一種對立平衡和高質量的面貌。

　　3.立面：入口處的白瓷磚一直到二層，使
得這部分彷彿是基部，這是古典宮殿建築的辭
彙。門正中有一個磨光的黑色花崗岩柱，它適
應並強調底層特殊的入口門洞並高至二樓中
部，和白色瓷磚取得對比。中央立柱還加強了
軸對稱，渲染了古典氣氛。二層以上的陽台欄

杆，全用鏤空的鋼板製成，而且漆成白色，以
強調連續性。頂窗採用拱形，這是古典宮殿符
號再次出現，該窗反映公共房間的特殊的空間
體形，並與下面的「誇大」的入口取得聯繫。
頂窗和門洞的尺度都有意地加大，以便與街面
一致。

如果一個古典宮殿的入口，通常在頂部放
上一個神像，因為那是視線的終結和古典崇高
氣氛的高潮。但文丘里在基爾特公寓的頂部安
裝了一個電視天線。他對屋頂天線的解說為：

1.使中央立面尺度變化地帶的這一軸線得
到加強，和底部的柱呼應。

2.天線可以表現為與Anet（巴黎凡爾賽宮
東面一個小鎮）入口相似的一種標識性和紀念
性。

3.表面鍍金的天線可作為R. Lippold（美
國雕塑家，以金屬拉聚成巨型雕塑作品著稱）
風格的雕塑。

4.天線可作為老人長期觀看電視的標誌，
藉此提出一種社會或政治的批判。據筆者的體

會，電視天線還有一個最重要的隱喻，即對神像、中心以及高潮的消解和嘲笑，藉此以反諷（Irony）來表明建築師對古典形式的再思考。

仔細玩味基爾特公寓，我們不難發現：(1)文丘里引用古典辭彙，並沒有影響建築結構，也沒有產生使傳統權威復活的結果，相反，因爲他採用廉價的材料而具有反諷的意味。(2)在文丘里對自己作品的解說中，他反覆地強調功能。基爾特公寓像一個饒舌的傢伙，不斷地吐出一些文藝復興時期的古典辭彙，但文丘里卻以功能主義（現代派建築特點之一）來詮釋這種「饒舌」，這本身就是一種墮落、一種異端，基爾特公寓呈現給我們的是雙重反諷，其一是手法的反諷，其二是對反諷詮釋的反諷。

二、義大利廣場

義大利廣場（Piazza d' Italia）建於美國新奧爾良（New Orleans）一個義大利人居住

區。由摩爾與其他事務所聯合設計。

　　設計是以競賽的方式來進行的，獲勝者是
August Perez事務所，但評委會對摩爾的方案
念念不忘，他們要求A. Perez事務所協助摩爾
重新做一個方案。最終的作品是三個事務所合
作的結果（見圖2）。

　　新奧爾良已充斥著現代建築的龐然大物。
摩爾在它們之中營造一個全新的場所，實施了
對一個永遠不會實現的規劃建築的空間挿入。
整個場地是一系列的同心圓，數組古典柱廊構
成羅馬式廣場的背景，地面則是義大利的地形
圖，波河（Po）、阿奴河（Arno）以及台伯河
（Tiber）流入位於廣場中心的「地中海」。該
建築的捐資者皆爲義大利社區的居住者，他們
一方面以義大利地形圖的「園林」表示對新奧
爾良的感謝，另一方面，他們的子女可以輕鬆
地在「複製的義大利」上跳來跳去。摩爾以一
種神奇的方式將場所的意義與歷史源頭的指稱
合二爲一。

　　義大利廣場的「圍牆」被設想成「虛構建

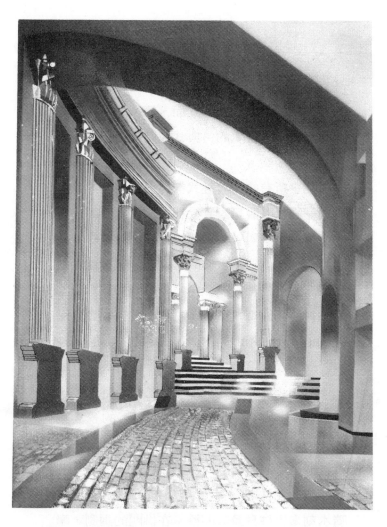

圖2 義大利廣場＊*Piazza d' Italia,* C. Moor,
New Orleans, 1982

築」的裝飾部分。這些虛構建築具有現代主義的形式、平滑的純粹的立面、簡潔的方窗。義大利廣場令人震驚的古典式端莊與這些牆面產生強烈的衝突。

　　幾乎所有的古典柱式都被展現出來，這些柱式總體上來說是對義大利的「補救」，對完整的文化背景，對義大利建築立面「英雄般」柱式的緬懷。但是，古典的雄偉在此處被幽默地觸摸，古典的崇高在此處被反諷地加以評頭論足。科林斯（Corinthan）柱有一個氖柱頭（Neon　necking），中心右側的愛奧尼克柱（Ionic）是用不銹鋼做成柱頭（Captial），塔式干（Tuscan）柱用不銹鋼製作，並且被剖開，展示出材料的冷酷。凱旋式拱廊下的多立克（Doric）柱的柱間壁被抽去，代之以噴泉，這樣就形成摩爾所謂的「濕壁」（Wetopes）。其它的多亞克柱則沒有柱身（Shaft），以細小的噴水刻畫出柱身及其凹槽。在拱門的兩側，摩爾的面具被製成浮雕，兩股細流從他唇間吐出，就彷彿他是羅馬噴泉中的怪獸，也似乎是，

他嘮叨地告訴人們一些古老的故事。

　　摩爾將這些「改造」過的柱式稱爲「Deli」柱式。「Deli」的雙關暗示我們一方面這是一種「熟食店」柱式，另一方面它使我們想起了Sir Edwin Lutyens在印度的總督宮中使用的「德里（Delhi）」柱式。

　　在這一「敍事」平面上，古典柱式因被剝除其紀念性的尊嚴而被遊戲般重新說明。楣樑上刻有著獻辭，並標示以Fons Saucti Josephi（Saint Joseph的噴泉），這些更加強了荒誕感。

　　義大利廣場成了該地區的中心，在作爲主街道的Poydras大道上，摩爾還建造了一個鐘樓，該鐘樓與周圍的摩天大樓形成對抗，並暗示人們，再往前可能會出現重要的、有趣的事情。鐘樓在這種意義上成了廣場的輔墊。在Poydras大街的盡頭，有一個教堂，其透視的天點剛好在噴泉前。古代建築形式和文藝復興的透視，這兩個義大利傳統的要素，以POP藝術的形態融匯在義大利巴洛克（Italian

Baroque) 風格的鐘樓之中。

義大利廣場不僅出色地運用了古典建築語彙，而且合理地安排了廣場和周圍都市空間的關係。

說該作品是後現代的傑作，不是因為其鋪張地運用古典柱式，而是它直接營造出一個虛構（Fiction）圖景。

義大利廣場純然為虛構而建，它不想成為嚴肅的、完美的建築。它使用的是這樣的「敍事」辭彙：介於新和舊之間的建築，介於嚴肅和調侃之間的建築，介於完美和殘缺之間的建築，介於歷史的精確性和反諷的變形之間的建築。

義大利廣場想以詩化的方式告訴我們：「這兒是義大利！」隨即又苦笑著說：「哦，義大利原本不在這兒！」

三、漢索曼住宅與波特蘭大廈

　　漢索曼住宅（Hanselmann House）建於 Fort Weyne（Indiana, 1967），是為一對夫妻 和四個孩子設計的住宅，它旁有一條小溪斜對 角穿過這塊方形用地。住宅沒有按慣例被放置 在基地中央，也沒有在小溪近旁，而是被佈置 在基地一角。

　　從平面上看，住宅由兩個正方形組成，從 空間上看，住宅有兩個立方體。前面是個「疏 鬆立方體」，後面則是「密實立方體」。前者是 「開啓」的，是被延展擴張了的入口；後者是 「封閉」的，為居住用。格雷夫斯以虛體表示 進入，象徵著禮儀；用實體代表實用，表現民 宅的私密性。

　　通常，人們經過三個層次進入住宅：首先 遇到的是一個強化了的入口，一個鋼管彎成門 架。由門架的二樓向前直伸出一道跑樓梯，人

們上了樓梯在二層的高度上穿過門架進入「疏
鬆立方體」。這就開始了第二個層次。人們行走
在天橋上，天橋突然由直線變成曲線，欄杆由
白色轉爲金黃，頭頂上也出現一個由陽台形成
的小雨棚。第三個層次才是眞正意義的家。雙
層高的起居室和樓梯，大空間的上下穿挿，表
現了「紐約5」所共有的符號學含義。

　　由鑲著斜玻璃窗的樓梯可下達至底層的露
台（Terrace），露台與住宅的柱網成45度角，
但與小溪平行。由此我們可以發現一個更大的
構圖，其中住宅的理想化的幾何與景觀相對。
另外，漢索曼住宅的私密部分在形式上採用了
柯布西埃的Savoye別墅的語彙。

　　該建築平面的想像化形象被格雷夫斯畫到
室內的一面牆上，用這種方式並列出代表一條
對立物鏈的種種矛盾要素。這張圖（此處爲一
幅壁畫）與牆面之間的對比，相當於水平面和
垂直面的對立性。這張圖所「書寫」的是水平
面，牆的立面是被「閱讀」的垂直面，這也等
同於建築設計師和業主間的對立。建築師在繪

製這張圖時的視覺垂直線對立於業主在觀察這
面牆時的視覺水平線。這個系列的對立代表了
可能存在的各種建築代碼的一種——書寫／閱
讀代碼。

　　這項代碼建立在建造空間時，複雜的創造
（書寫）活動與簡單的識別（閱讀）活動之間
的差別的基礎上；在繪製的圖紙與實際的房屋
之間；在產生立面、剖面和透視的平面以及為
讀出該建築物提供材料的牆面之間的差別基礎
上。由於代碼是對立物的體現，其實質在於矛
盾，那就是說，事實上建築本身只部分地顯示
產生建築形式的作用和製圖。

　　漢索曼住宅的入口處理也使用了對比要
素。格雷夫斯精心搬開了一組群體（一個完整
的、肯定的、立方形狀的容量，這通常作為入
口地帶），並且把它重新作為一個分開的房屋
組合部件連起來建造。被搬走的容量和留下的
虛體也代表著一條對立鏈。格雷夫斯把一個建
築剖面發展到外部立面上，從而揭露出建築的
內在方面。對立的各項分別為：一方面是內部

的、肯定的、實體的容量，私密與實際的用途；
另一方面是外部的、負的、虛的容量，公共和
象徵的用途。

　　波特蘭大廈（The Portland Building）是
波特蘭市的市政大樓。1980年由格雷夫斯設
計。（見圖3）。該建築通盤考慮了地理文脈，它
可能只是屬於波特蘭的，是專門為波特蘭而
建，它是所在地的精神和思想的勝利。

　　這座大廈有一個宏偉的，和四周建築相融
合的，毫不貶低四鄰建築的體量。它的內部以
圖像學（Iconographic）的方法刻畫出人們早
就體驗到的城市文明的熟識感。建築平面為正
方形，一方面和街區輪廓相同，另一方面體現
了城市之「家」的向心性。

　　交通樞紐在平面的中央，電梯和樓梯再加
上廁所和機電用房，形成一個核心。建築體形
簡一，內外用材樸素，建造容易，造價低。窗
洞口尺度具有古典風格，還節約了製冷和採暖
的費用。

　　室內光線柔和，空間也不過分空曠，與現

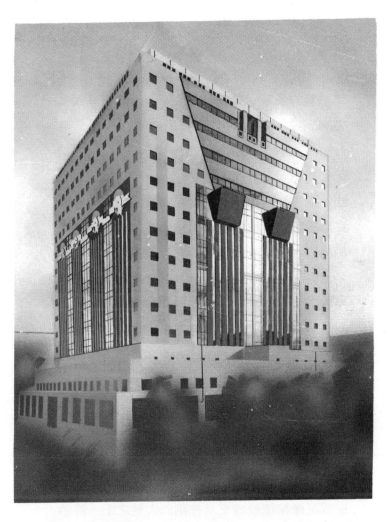

圖3 波特蘭大廈＊*The Portland Building*, M. Graves, Portland, 1980

代主義的豪華商業大廈完全不同。波特蘭大廈
力圖表達一個普通美國公民自豪而純樸的身
分，使人聯想到過去美國拓荒年代的民主精
神。

　　爲了強調該建築的聯想和模仿性質，立面
採用三段式。格雷夫斯風格的「古典柱」的變
形出現在主立面的中段，它既誇張了大廈入口
的宏偉，又以柱的「面具」去抵消這種莊嚴。
最接近大衆的活動區域安排在基座裡，基座以
綠色的騎樓形式象徵波特蘭多雨氣候和常年綠
草如茵的地表。在基座部分還在三個沿街面設
置了迴廊，一個沿街面設置了商店，藉此強調
街道是一種主要的都市形式。

　　市政機構設置在中段，立面的大面積玻璃
幕既接受又反射城市生活，以此象徵著室內活
活的公衆及聚集特徵。上段5層是出租用房，其
形式是像橫楣般地支承在兩個大柱之上。雖然
建築的兩個側面不如正面和背面生動，但巨大
的柱廊彷彿支撐著建築並引導人們由商業走向
公園。面具般的柱子用花環裝飾並連結在一

起，這種花環表現了波特蘭傳統「歡迎和好客」
的主題。

　　格雷夫斯畫了一連串的即興的「參考性速
寫」，建立起建築物與生物「形性相通」的序列
聯繫。這座市政建築在意象上彷彿一匹守護獅
蹲踞在市中心，它有著濃密的鬃毛，力量貫通
全身。格雷夫斯取材於歐洲建築，把某些建築
的局部發展成一個單體。從學院派的觀點來
看，這都是「不正規」的古典主義。建築的用
色富有古典意味，在方倚柱上輔以藝術裝飾派
（Art Deco）風格的浮雕，使人一下子就產生
了對波特蘭傳統建築的懷想。

　　《紐約時報》曾將該建築稱為80年度最佳
建築，格雷夫斯為該年度最佳建築師。但在同
行中間，對之則毀譽不一。

四、住宅II與俄亥俄州立大學
　視覺藝術中心

　　住宅II（House II, Vermont, 1969年）是

艾森曼最成功的一個卡紙板建築。

　　在該作品中，艾森曼強調了所謂的關係訊息，並且提出了深層結構和前提條件（Prior Condition）等概念。與住宅Ｉ一樣，他使用了邏輯演繹圖來說明他的作品。

　　所謂的關係訊息是指，形式訊息和個人的運用方式、個人的感覺相關。這種類型的訊息涉及個人感覺上和精神上的接受力和素質，而與個人在美學方面的偏愛關係不大。

　　當關係的訊息在深層結構中產生時，獲取訊息的通道是雙重的，其一是個人實際經歷的環境，其一是深層結構自身。簡言之，訊息受個人行動的制約。例如，一個人以不同的方向進入空間列陣ABABA，他將感覺到不同的深層結構。當他從正中的Ａ進入時，其呈現的深層結構為｜Ａ｜Ａ｜Ａ｜Ａ｜Ａ｜，當他從兩端進入時，他體驗到的是｜Ａ｜Ｂ｜Ｃ｜Ｄ｜Ｅ｜。

　　假設有兩道呈交錯剪切狀態的牆，雖然牆體是穩定不動的，而實際上根本不能剪切移動，但觀察者仍能感受到剪切的趨向。原因是，

觀察者曾見過不處於剪切狀態的牆，也有物體受剪切的經驗，兩種經驗的綜合就構成了「前提條件」。

艾森曼認為，任何建築都有自己的深層結構，而深層結構中又具有諸種形式規律，因此只有那些能夠顯示出前提條件的建築，才能提供訊息更豐富的一個方面。艾森曼為了顯示住宅II中形式訊息的諸方面，他畫出一套圖解，以此表明一個深層結構，透過一套抽象的形變，何以發展成一個實際的環境（見圖*9-1*～圖*9-18*）。

一個正方形空間可以用「線」作為邊界條件來描述，也可以用「面」作為邊界的條件來描述。在實際環境中，「線」就是樑、柱和檐板等建築部件，「面」則是牆、樓梯等部件。這個正方形空間還能用中央條件來描述，可以選定一個正方體來限定。由此開始，將這基本形體分為九塊，每塊都是正方體。這九個正方體由16根立柱限位，標誌出原始的基本正方體。圖

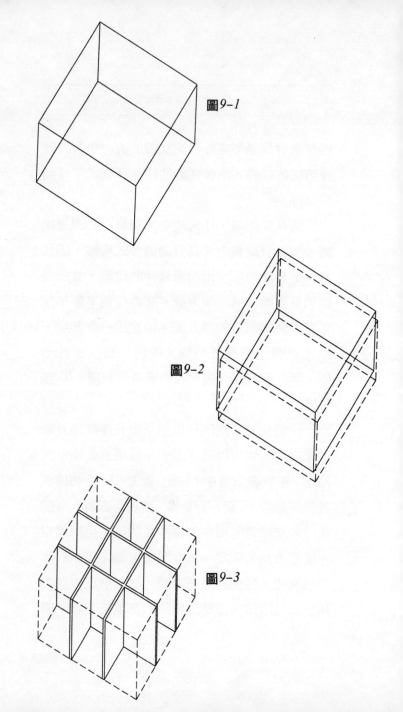

圖9-1

圖9-2

圖9-3

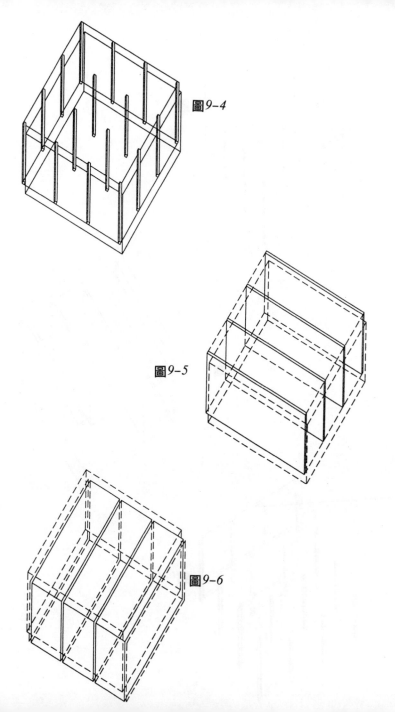

圖9-4

圖9-5

圖9-6

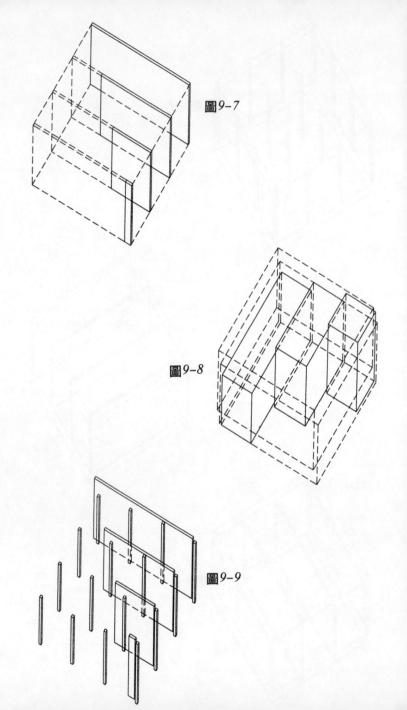

圖9-7

圖9-8

圖9-9

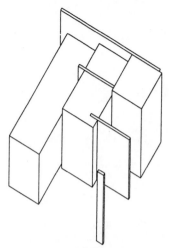
圖9-10

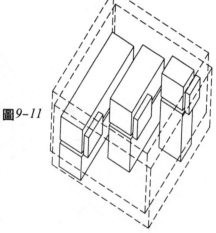
圖9-11

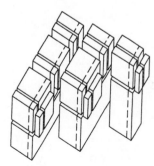
圖9-12

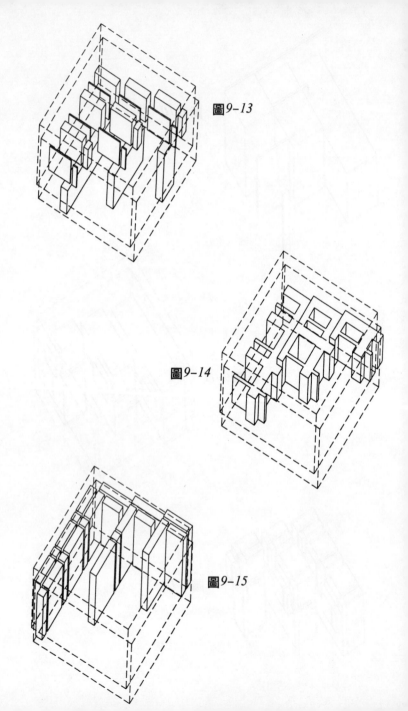

圖9-13

圖9-14

圖9-15

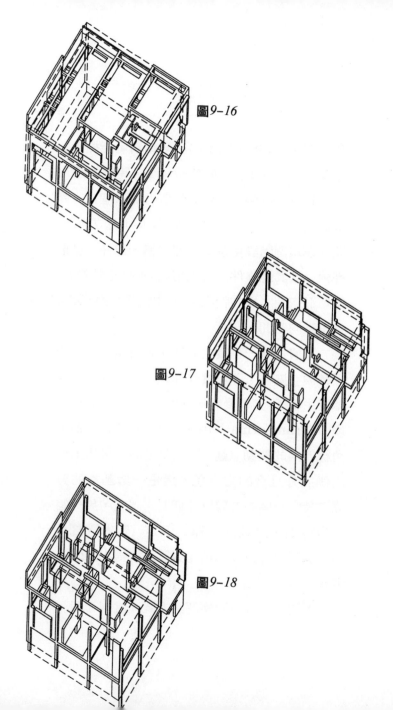

圖9-16

圖9-17

圖9-18

9-1～圖9-6 中的圖顯示出深層結構可能提供的
各種條件：用4個橫向垂直面或4個縱向垂直
面，16根垂直線，4個格構面，以及1個正方體
或2個錯位的正方體來限定該基本正方形空
間。在這個階段可選用任何結構，但任一結構
都對立於其他條件。可以用4個垂直面間隔出3
個矩形空間，橫向牆產生橫向空間，縱向牆可
獲得縱向空間。

　　深層結構一旦發生形變，就會呈現出一種
「轉換」關係，即現實條件和「前提條件」開
始發生聯繫。艾森曼將形態的變化過程稱爲「轉
換」（Transformation），轉換的基礎是一種對
角線方向的錯動（圖9-2），錯動的結果是出現
兩個既分且合的立方體，這是一對基本的對
立。其中一個立方體以「面」來限定，另一個
立方體則由立柱的方陣來限定（圖9-4，圖9-
5）。這兩個立方體分別向深層結構提出兩個參
考系。

　　上述對立導致兩種閱讀方式。當視「面」

為中性物時，柱子的佈置像是沿著這些牆面的
對角線方向排成行（圖9-9）。當把柱子視為中
性物時，這些牆面好像受到剪動，依次在立柱
所包含的平面中橫移到右側。這些牆不斷地重
複，它們沿著北側牆面的方向，逐個移動。這
第二種閱讀方式包含著一套橫跨對角線的層
次，除了牆面的移動之外，二層樓的樓板和所
包含的空間也次第上升（圖9-10）。

　　圖9-10～圖9-18，顯示了實際空間與內涵
容積的對立性。若實際空間是負的和虛的（圖
9-13，圖9-14），那麼內涵的容積就是正的和實
的（圖9-11，圖9-12）。柱和樑所包容的許多暗含
的「面」，重重疊疊縱橫交錯，把實際空間割成
若干可讀的層次。這些層次建立了現實中的幾
何性與內涵中的幾何性之間的對立，而內涵的
幾何性正是深層結構的符號系統。例如，二層
樓板沿面北方向有許多長方形開口直通樓下，
用反轉閱讀法去讀，這些都是深層結構中容積
的實體（圖9-15）。這些是被樑和柱包含的面切
割容積後剩餘的容積實體，它們像是容積的殘

留物，最後用屋頂上的長方形頂窗把它們強調出來 (圖9-16)。

除層次性之外，人們還可以從建築空間的延伸上理解到方向性的對比。從底層平面中可發現，底層支柱均包括在南北方向暗含的「面」內，使底層空間的方向性與第二層相一致，但到了第二層，柱的延伸又改成東西向的，於是又將空間進行橫向切割 (圖9-17，圖9-18)。

以深層結構為線索，借助於反轉閱讀法，可以將不同的系統 (如：支柱系統、牆體系統、門窗開口系統) 概括在一起。從對現實物體各別而直接的理解，可以深入到對深層結構中「關係」概念的理解，如是各系統都可成為各種關係的總結構的一部分。

在住宅II中，建築部件的感受是雙價的。所謂雙價 (Bi-Valency) 是指，同一個要素具有等價的兩種不同的符號，因而可以用兩種不同的方式去閱讀。雙價又可分為兩個層次：感覺雙價和意識雙價。感覺的雙價在於物體自身的形式條件。如主題與背景、虛與實、洞口與

牆體等等。這些皆爲對立但又具有「多義性」
(Ambiguity) 的事物。意識的雙價存在於要素
與深層結構之間。不能直接地或單純地由現實
物質環境去領會，而是在思維構成中去理解。
環境中的要素透過特定佈置方式，形態、大小
使各要素由於「前提條件」發揮作用而產生「不
定性」和「雙價」。

　　在住宅 II 中，如果牆體系統被認爲有結構
意義，那麼柱系統則另有意義，反之亦然。若
兩個系統在規模、數量和分佈位置等方面都旗
鼓相當，當其中之一被讀解成結構系統時，另
一個馬上成爲其他訊息系統，但也可以突然倒
轉過來成相反的讀解方式。這取決於何爲「前
提條件」。

　　總而言之，住宅 II 可以給我們三點啓發：
　　1.縱然「文藝復興」和「現代主義」都注重
建築空間的內涵，但他們的出發點是美學或價
值，他們沒有關心形式固有的內在法則。
　　2.上述圖解旨在描述深層結構、前提條件
和實際環境之間的關係。這些圖解並不完全是

敍述性的，也不全然是分析性的，它們是設計
過程的一部分。圖解的目的在於使人們看到一
些隱匿的關係，提供一個訊息的框架，透過實
際環境中現有的參考系確立起內涵的參考系。

3.住宅 II 企圖說明，建築中深層結構和前
提條件間的聯繫已存在於建築的本性之中。如
果能使人們覺察到建築中發生形變轉換時能引
起什麼變化，覺察到前提條件的基礎作用，那
麼，上述解釋就不是皮相的花招，而確是一種
生成 (Generation) 作用。

住宅 II 被當作一個鄉村別墅來使用，它本
身是空間邏輯結構的外化。它提出了一種「生
成裝置」，這種生成裝置可能對一個傳統的鄉
村別墅概念增值出新的意義。

俄亥俄州立大學視覺藝術中心 (The Cen-
ter for the Visual Arts at Ohio State Uni-
versity, Columbus)，設計於1985至1989年，
手法是以網格之間，以「人為的挖掘」和綜合
之間，以未完成的形體之間的轉換為基礎。

在場地上挖出了一個廢棄的軍械庫地基，

艾森曼將這一挖出物當作一個像「幽靈」塔一樣的「產物」來建，並將它作為視覺藝術中心的「中心」（見**圖4**）。紅色的軍械庫塔樓似乎以磚建造，其實不然，艾森曼使用了一種貌似磚的「非磚」（Non-brick）材料。「軍械庫」被夾在一堆雜亂歪斜的長方體中，其中有一條長長的廊與有脊的白格網先是在已有的建築之間碎裂，然後升起來「就像一個指北箭頭」，甚至更像一根哈迪德飛梁（Zaha Hadid's Flying Beam）。

什麼是「挖掘」的意義？艾森曼認為，場址可以當作一個再生羊皮紙卷（Palimpsest）來使用；一個可以在上面進行書寫、塗抹和重寫（歷史）的地方。「我們的建築顛倒了場址造就建築的（後現代主義）過程，我們的建築造就場址。」挖出的、抽象的「軍械庫」宣告了俄亥俄州立大學校園裡嚴重失缺里程碑的意義，並為該校提供了一篇它自己的歷史。坍毀了的軍械庫不僅消解了大學的文化譯碼，而且還顛覆藝術中心的文化統治地位。

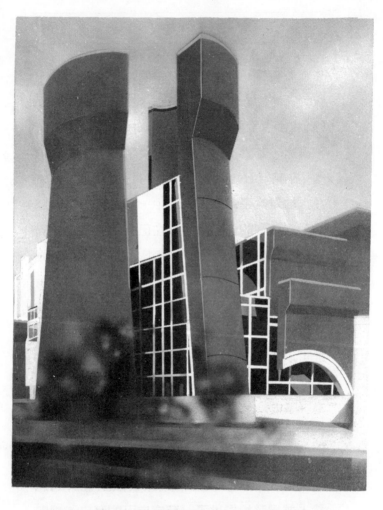

圖4 俄亥俄州立大學視覺藝術中心 * *The Center for the Visual Arts at Ohio State University,* P. Eisenman, Columbus, 1985~1989

　　艾森曼以三套網格分別代表哥倫布市、俄
亥俄，以及校園。它們分別爲48英呎、24英呎
及12英呎。在入口處，三種網格戲劇化地糾纏
在一起，結果在樓梯上方就出現了懸掛的、被
截斷的大柱，扭曲的角度同樣是爲了保持與城
市網格的一致。

　　主要展覽空間由網格狀的燈光和日光構成
背景。它沒有牆去掛作品，也沒有營造以作品
爲中心的光線效果。它是對自古以來的美術館
的消解。任何作品，繪畫抑或雕塑，一旦進入
「視覺中心」的展廳，就會被破解和重構，這
一方面取消了藝術作品壓制一切的權威地位，
另一方面對建築和藝術品的關係進行了重新定
義──建築應打破慣例，並提供其他的可能
性。

　　艾森曼的展覽廳是破碎的，借助這些碎片
（Fragment），艾森曼消解了兩個概念，其一
是建築圍合的形而上學，其二是建築作爲藝術
品的隱藏所的概念。

　　在俄亥俄視覺藝術中心中，艾森曼使用了

諸如「虛構」、「反記憶」、「陳述」、「比喻表達」
（Figaration）等修辭。針對後現代主義的「模
仿」，艾森曼還提出了「消解模仿」（Dissimula-
tion），即：仿造發掘物和僞造地基，二者均可
自稱爲眞東西，或者用一些假冒的材料來再現
僞造的眞相。

　　俄亥俄州立大學視覺藝術中心是艾森曼的
第一個公共建築，從中形成了關於文化建築的
成熟而尖銳的設計概念。

五、自宅與羅耀拉法學院

　　蓋瑞自宅（Gehry House），建於加州的
聖・莫尼卡（Santa Monica），1978年由蓋瑞
設計。

　　該作品是一個舊房擴建，對解構主義者來
說，作爲前提的「舊房」是極爲重要的，它爲
消解操作提供了可能。蓋瑞正是在新房與舊房
的對話上下足了功夫。建築幾乎成了南加州的

「未完成的」建築宣言。正如杜象（Duchamp）透過「傾注新的思想」而使日常用品成爲藝術一樣，蓋瑞採用粉紅色的石棉瓦，並企圖「使之更爲重要」。該建築有別緻的19世紀風格的回坡屋頂，大部分保持原本面目的結構。廚房以及居室的空間擴大了，還有一部分延伸至內座，從大街上望去，擴大的部分像一個貝殼包圍著建築，效果是——舊屋成了「屋中之屋」，或者成了屋內的一件紀念品。與實用性無緣的形式原理與中心部古典式的簡明處理形成鮮明對照。

　　在東側入口處，可以看到像是臨時用的木柵欄，採用了缺乏安全感的波形鐵板。正門的階梯再次強調了「建造中的建築」，一條是普通的樓梯，另一條好像是由三塊混凝土板任其自然地重疊而成，上面的兩塊板好像是由於用力過猛——或不小心——被踩塌了而跌入了牆內的正門。透過被橡樹板、玻璃窗框雜陳的東北角以及側面的擴建部分，那種「未完成」或「正在施工」的印象越發強烈。透明玻璃窗的大立

方體，破壞了側面的外表，構成一種不成體統的狀態，讓人感到箱子幾乎會從屋頂上滾落下來。

如果我們審視該作品的細部，參考蓋瑞反覆推敲的草圖，不難發現，原來這個由金屬板、木材、鐵絲造成的撲克牌式的房子是藉由對細部的精心設計、精心施工實現的。

中心部的恬適平靜和擴建部分的生氣盎然之間的緊張感，貌似粗糙實為精巧的裝修是這一住宅的特色。

蓋瑞在整個建築過程中，彷彿一氣呵成地進行了構思，事實上，是過程決定了形式。他從經濟性和手工操作的直觀性出發，選擇盡量價廉的材料，把一個完全被磨得精光，不透氣的現代建築所失掉的東西再拾回來，以「未完成」作為藝術行為去復甦，並試圖將建築從官僚體制的壓迫下解放出來。

在歐美引起巨大反響的這棟住宅可以追溯到波馬盧歐庭園建築的傳統風格，從而成為最近的「手工藝建築」的前身。

羅耀拉法學院 (The Loyola Law School) 1981年～1984年間設計，現建於洛杉磯 (**見圖**5)。蓋瑞的設計策略是一系列的否定，他總是先設定一些原型，然後對之消解。這些「否定」在羅耀拉法學院得到淋漓盡致的展示。

業主認為古典化的類型適合於法律研究，因為這種類型根源於古希臘和羅馬，同時能體現法律尊嚴。蓋瑞以同時並存的接受和拒絕呈現他的謀劃 (Scheme) ———一種劇烈的張力。總體而論，羅耀拉法學院由三座 (非) 廟宇與一座 (非) 殿所圍合起來的一個 (非) 廣場。

主教學樓中央上方有一個玻璃的中 (非) 堂，三架豪華的樓梯等同於當代的巴洛克花飾，其上均不設線腳與欄板柱。(非) 宮殿的窗戶是路斯 (Loos) 的典型沖壓孔，它具有古典比例的長方形，但省略了窗戶的「窗楣」及其它接合。

一座 (非) 廟宇的柱子以混凝土建造，不設柱礎、柱頭和凸肚形，而且柱子上方既無樑也無廊，這是另一種柱子的面具，它抽去了柱

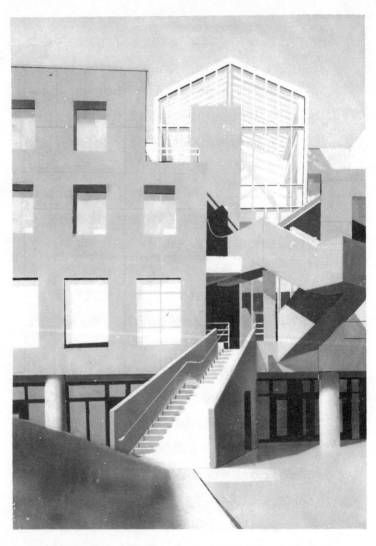

圖5.羅耀拉法學院＊*Loyola Law School,* F.
Gehry, California, 1981～1984

子的承重功能，保留的是它的外殼，這可以說是一種（非）柱。另一座（非）廟宇的柱廊以鋁材建造，採用了較大的尺度，它也像面具一般立在建築前面，二者並不發生實質的聯繫。一座「羅馬式」的小教堂用粗糙的芬蘭膠合板和玻璃建造，錯誤的材料和反諷的形式強調了「非」的效果。

　　針對業主的要求，該建築應該是冷靜的、理性的。但蓋瑞的反響是做出了一個既古典又非古典的設計。事實上，他取得了巨大的成功。教職員工們認為，新建築改善了教學環境，而且某種程度上體現了法律的崇高。學生們做出的反應更是與建築渾然一體，他們穿著正式或非正式的服裝，在（非）廣場中走動，他們在主要入口高談濶論，他們倚在柱廊上吃三明治喝可口可樂，儼然是參加一個雞尾酒會。

　　蓋瑞在羅耀拉找回了真正的公眾性，但它是克里爾的Pling's Villa的（非）圖景，其粗糙的材料是一種洛杉磯的方言，它借用了地域的表皮，就像變色龍一樣是為了保護自己。同時，

它爲區域景觀注入了新的東西，同時對舊式都
市的公共場合的理想進行了評論。

六、國立美術館

　　國立美術館新樓和實驗劇場（見**圖**6），建
在斯圖加特，1977年～1984年由斯特林設計。
　　斯圖加特在大戰中曾被轟炸，然而戰後重
建中對原有建築破壞更大，斯特林認爲應該盡
量保持該市的歷史建築。國立美術館新樓緊靠
著老美術館，故新舊建築之間的對話便成了斯
特林展露身手的切入點。老美術館由辛克爾設
計，是一座新古典主義風格的建築，平面爲U
字形，入口前有一半圓形廻車道，前庭中心處
有一騎士雕塑。
　　新美術館強調了與環境的呼應，如在歐根
街的劇場輔助翼以及烏木街的博物館的管理部
分，在尺度和排列上都和相鄰的舊建築照應。
或選用相同材料、或使用同一形式、或體量一

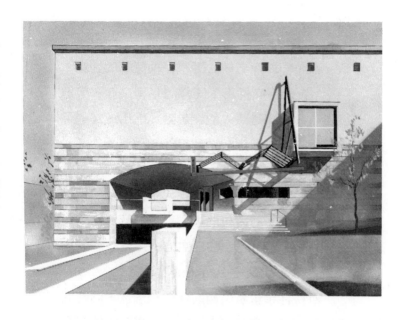

圖6　國立美術館＊*Neue Staatsgalerie,* J. Stirling,
Stuttgart, 1977～1984

致。新美術館與老館之間有一種反諷的對應：

　　1.新館平面採用了同樣的U型平面，但退後了，其目的是使人們在走動、進出、穿過這座建築時可以看到一系列事件。

　　2.對應於老館騎士雕塑處，新館的入口設置了出租車的下車亭，以現代生活的功能性標誌充當雕塑，對古典的中心進行消解。

　　3.新館的中心大殿是空的──沒有屋蓋的房間而不是穹窿──敞向天空。

　　斯特林希望新美術館保持紀念性，同時期望它是大衆化的和非正式的，「非正式的紀念性」具體的處理手法爲：

　　1.平面是軸對稱的，然而是妥協的，一套零碎的小房間與一個「自由平面」相結合，公共步道蜿蜒在中軸線的兩側，結果自然出現的紀念性爲愼重考慮的非正式處理所削弱。

　　2.石牆和附有彩色金屬部件的抹灰牆並列，粗大的管狀扶手（可作爲青年人的滑梯）和S形彎曲的入口大廳的窗，出租車亭和換氣管，這些彩色的部件都有助於抵消紀念性石槽

壓倒一切的表現力。

　　3.原色的綠橡漆地面，代替了過去正規的，高度光潔的石材，提醒我們今日的美術館也是一個大衆娛樂場所。

　　4.色彩鮮豔的電梯，滿天星的吸頂燈和曲線窗楣同樣旨在強調非正式，藝術館的滿天星吸頂，如同步行購物街一樣，它提醒人們，今日的藝術殿堂還有其商業的一面。

　　5.古典的石材圍合的空間想必是崇高的，但牆中的破洞告訴人們裡面是一個停車場，不僅如此，掉在地上的「石頭」還是假的，不過是貼面而已。

　　安巴茨（Emilio Ambasz）在談及美術館的中心庭院時說：「它是再現帕特農（神廟）拱門形式的一種再定型，但却是以流雲作了屋頂。」

　　該庭院的建築精神的隱喻，完全代表了國立美術館的特色。

七、日本筑波中心

　　磯崎新在日本筑波中心（Tsukuba Center Building）（見 圖7）自注中說，筑波中心是某種「不在之物」的表現。一般來說，建築物在視覺上明顯地有確定的中心，人們將期望在這樣一個中心找到一種權勢或崇高地位的象徵訊號，如王權、官位、上帝、國家或天皇。但在筑波中心中，所期待的中心是空缺的，整個建築是「缺席」的匯聚。

　　筑波中心的廣場是米開朗基羅（Michelangelo）的羅馬坎比多里奧（Capitol）廣場的翻版。但與真正的坎比多里奧又有所不同。參觀者走近坎比多里奧廣場時是沿著一段階梯拾級而上的，而這一廣場是下沉的，廣場的一部分作了皺褶變形處理，好像是被侵蝕，崩塌了似的。人們順著踏階向下進入廣場。在廣場裡當然看不到米開朗基羅為廣場設計的構

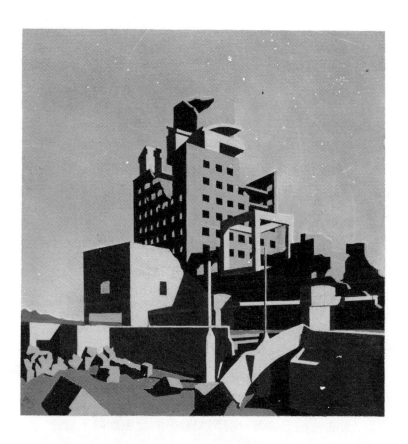

圖7 日本筑波中心＊*Tsukuba Center Building,*
Arata Isozaki, Tsukuba, 1979～1982

圖中心──跨在馬背上的羅馬皇帝奧里留斯銅
像,而是在廣場高處的一角有清泉從巨型的石
盆中源源流出,在廣場中心流入地下──消失
了。磯崎新說,若說有什麼起主導作用的觀念,
那麼文章就做在這一中心點上,人們期待在這
個點上看到形象化的實物,因為它位於視域的
中心,起著統治整體秩序的作用,但此處卻是
一個中心空缺的虛無之物。可以說,筑波中心
的廣場是坎比多里奧廣場的逆反──一個負廣
場。

巨型石盆暗示耶穌最後的晚餐中的食盤,
巨型石盆是一棵青銅鑄成的大樹,大樹的枝椏
和樹梢顯現出被狂風吹動而凝固欲止的形象。
大的枝椏上披著一層閃閃發光的金色面紗,它
是達芙妮女神從阿波羅太陽神逃出化為月桂樹
後的外衣,參觀者感覺自己彷彿正在這些青銅
樹枝附近傷心地尋找這位仙女的裸體形象。

廣場的一側是一座小型露天劇場,兩組未
作修整和加工的支柱豎立在舞台後面,建築物
環繞著中心廣場和露天劇場組合呈L形,但這

一 L 型是由許多混雜的片段組成的。風格變化
的原因之一是建築有多種多樣的使用要求：僅
建築主體就包括諾瓦音樂廳、筑波訊息中心、
東會議廳、旅館、銀行、商店街拱廊。但建築
物的總體並不是各個具有自己的基礎結構的，
功能上獨立的單元體塊的集成組合，而是將每
個單元都按水平方向畫分爲上、中、下三個層
次。這種構成方式使我們聯想起劉杜或羅曼諾
的形式：底層爲粗糙的亂石塊基礎，整座樓的
基礎均爲此種石塊結構，給人以一種力量和連
續性的印象；中間部分的表面鋪以金屬鋁板，
板上開有寬闊的方形、三角形和半圓形門窗，
它的多變性正是體現在統一的表面處理與不斷
變化的、華麗多姿的形式題材的鮮明對比上。
另外，這種多樣性還對應著許多先輩和同輩的
設計構成要素，磯崎新取其有別於他人的獨到
之處栽埋進入整體之內，從而大量的設計意趣
集中地表現爲關注那些出現在建築物上的許多
片段的來源的推測和猜想方面。

　　許多出自歷史形式的片段，磯崎新在別處

曾引用過，在筑波中心，它們被從原來的文脈
關係上撕拉出來，然後轉換爲一種新創造的文
脈關係。在這一轉換過程中，有些構成要素變
化很大，有些則徹頭徹尾被抽象化了，並且難
以識別。

　　建築物的室內設計同樣是空虛而花俏的，
旅館的門廳閃耀著裝飾藝術的光輝，此處可清
楚地看到荷萊林（Hans Hollein）對磯崎新的
影響——荷萊林的維也納旅行社櫃枱設計的形
式題材在此隱約可辨——這是一種棕櫚樹式及
勞斯萊斯牌小轎車式的栅欄。另外，柔和的色
彩和裝飾藝術派的輪廓使人想起格雷夫斯；微
型照明燈泡的「管型視覺效應」造成一種「穹
窿圓頂」的效果，使人想起了路德維希二世的
城堡；兼作地下建築採光用的通風口呈現新古
典主義風格；到處可見歷史素材的影子，到處
也伴隨著磯崎新所作出的機智、俏皮的注譯和
解說。

　　雖然筑波中心的構成中充滿了直接引用的
形式和歷史題材，可以說每件引證資料都是從

它的出源之處齊根割下的，然後像花枝一樣綑
扎在一起成了一束建築花球，當參觀者緩步通
過建築時，確被這束花球中的、令人喜愛的朵
朵鮮花吸引而感到身心舒暢，但最終却還是不
可避免地產生了一種可怕的消失感。

　　這裡沒有一個核心空間，所有的一切都是
相等的，它是一些同樣性質、同等價值的基本
單元收集在一起的綜合體。磯崎新把大量的形
式題材和暗示線索匯合起來組成了供我們理解
的整體，但却取消了整體作品的核心，我們就
像一隻猴子正在迫不及待地剝開一顆大葱，突
然大吃一驚，裡面怎麼沒有核？

　　筑波中心具有著一部長篇小說般的複雜構
成，它之所以充滿了如此之多的直截了當的和
沉靜隱含的具體形象暗喻，其原因是爲了賦予
細部或片斷一種自身的獨立性和強有力的動態
感。這些具體形象的片段既不連貫一致，也不
聚焦於一點，而是不停地迴旋在未被占用的中
心空虛物的四周，如果要給這個空虛的中心部
位以隱喻，也許可說，一切事物——視線、水、

意義、表象——都像其自身形式的結局處理一
樣，統統被吞沒在地下。

八、林德布拉德塔

　　林德布拉德塔（The Lindblade Tower）
（見**圖**_8_）由莫斯設計，1989年建於加州Culver
City。

　　林德布拉塔的屋頂呼應著轉角以及聖‧莫
尼卡大街。它是一個扭曲了的金字塔形屋頂，
它本來應該向四面擴展，但三面都被塔的牆所
切割，只留下了臨街的一面。該面的屋頂以兩
根金屬棒支撐，這一沒有必要的支撐充分展示
了「節點」的內涵。金屬棒的一端與白色屋面
相接，另一端分別與砌體外牆和石灰內牆相
交。節點做得異常眞誠，既表達了對手工藝運
動的敬意，也是對現代派和某些後現代的「粉
飾」的嘲諷。

　　塔的屋頂是開敞的，人們可以看到金屬骨

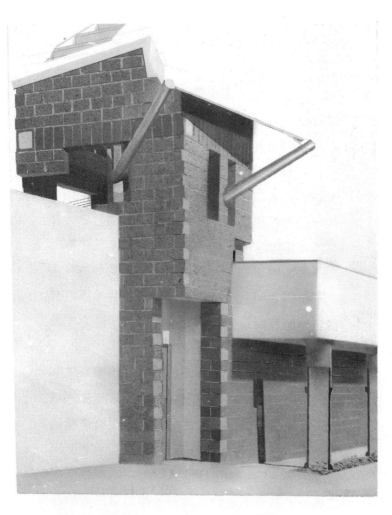

圖8 林德布拉德塔 * The Lindblade Tower,
Eric Moss, Culver City, 1989

架。雨水可以漏進建築內，但被室內的玻璃屋
頂擋住。玻璃屋頂的坡度是相鄰的鍍鋅鐵板庫
房屋頂的延伸，當這一屋頂與塔相遇，它轉變
成玻璃，雨水可從牆上的槽進入排水管。這樣，
當我們在入口之外，我們頭頂上有金屬屋蓋，
當我們進入建築，屋蓋却飛走了。簡言之，在
林德布拉德塔中，你會遇到這樣的情況，你出
去了，却被包圍；你進來了，却是開啟的。人
們不禁對「何為屋頂？」產生了疑問，莫斯無
疑想消解長期以來舉足輕重的屋頂，使之處於
一種「哭笑不得」的境遇。

　　與屋頂不同，林德布拉德塔的牆體系統則
呼應著城市的街道體系。有一面石灰牆穿過塔
身，並將塔分成內外兩部分。當你在石灰牆的
東側，你在外面；當你在牆的西側，你在裡面。
透過這一面石灰牆，使兩座建築（內與外）合
二為一，甚至不止合二為一，作為第三者的石
灰牆旣是二者又不是二者，它具有與街道體系
不協調的幾何學。

　　在建築之中還有建築，一個由鐵皮包裹的

房中房，上部放置機械設備，下面是一個浴室，從密斯的范斯沃斯住宅中的浴室一直到這裡的浴室，其文化內涵已發生了變化。莫斯以鐵皮包裹浴室，表面上看似乎是強調私密性，實際上是對私密性的誇張和反諷，他告訴人們，躲在鐵盒子內恐怕也不能找到安全感。

在鐵盒子之外，有一個天井，這是一個部分圍合的，敏感而脆弱的空間，天井地上鋪著與塔的牆上一樣的砌塊，只是中間掏空，邊上的一排，砌塊中填上沙子，以便滲水，中間的砌塊分四個象限植上不同的花草。天井的兩側以玻璃圍成，玻璃外因結構要求設置了角鋼製成的斜撐，每根斜撐上有4隻滑鞋，鋼絲繞過滑輪分別固定在牆上和地上。玻璃上的窗是「窗中之窗」——大窗中垂直方向套一個小窗，這與「屋中屋」一起構成自我循環，這一手法在艾森曼的住宅、在博赫斯（J. L. Borges）的小說中皆有先例。

在林德布拉德塔中，莫斯使用了一套特別的柱。與文丘里、摩爾對古典柱式的變形不同，

莫斯製作了以黏土燒製的柱，這種泥柱蘊含著特定的拱廊、柱廊 (Colonnade) 以及柱系，它使人聯繫從 Persepolis 經 Karnak 到義大利的非理性的理性主義者的傳統。在林德布拉德塔的入口及主立面，排列了一組黏土燒成的柱，它們被剖開，裡面填進素混凝土，一節節的土柱以綠色橡皮墊圍連接，柱的上部是完整的，這就是柱頭，從一個側面看，柱子都是完好的，從另一側面看，所有的柱都像被施以外科手術，其五臟六腑皆暴露在外。這些柱子具有某種啟發功能，它解答了「您想了解它們是如何製成的嗎？」這一問題。另外，柱子的形式讓人聯想起下水管，長期以來在建築中埋沒的，只發揮使用功能的構件被「解放」出來，堂而皇之地陳立在主入口或主立面。

在室內設計中，過去一直被埋在混凝土中的螺紋鋼被電鍍後作為大廳或樓梯的扶手，過去一直固定電線杆的鋼絲被作成樓梯的欄杆，角鋼有時也放在醒目的位置。總之，莫斯發動了一場「革命」，他「解放」了那些長期被壓迫

的構件，同時推翻了一些一直處在統治地位的構件。屋面和螺紋鋼就是一例。

莫斯的作品和他的宣言一樣，不僅顛覆了古典及現代的某些建築觀念，而且對後現代的父輩們也多有批判。他既可以說是後現代建築的激進的先鋒，也可以說是後現代的掘墓者。

第四章
爲了再生的死亡
——後現代建築的啓示

　　「伊戈之死」被詹克斯說成是現代建築的末日。10年之後，有人創作了一幅波特蘭大廈被炸毀的圖畫，藉此宣布後現代建築也差不多了。不過，二者之間有一個不可忽視的差別：帕魯伊特·伊戈居住區是眞正被炸，而波特蘭大廈是在畫中被「毀」，它不過是一場聖術儀式中的祭品而已。我想在這種狀況下，如果問「後現代建築究竟死了沒有？」是不無道理的。再者，後現代建築眼下是「腹背受敵」，「腹」向的對手往往是傳統主義者和現代主義者，「背」向的敵人成份稍複雜，一些人宣稱比後現代更激進，更「後」；另一些走了一條後現代加上別

的什麼的路子。有人統稱他們爲「新現代」。如
果後現代建築退出歷史舞台，後繼者大概非「新
現代」莫屬，這就迫使我們不得不對它略知一
二。

　　最後，無論後現代建築生死與否，它總會
留給我們一些啓示。最關鍵的是有所心得，無
論是設計建築，還是欣賞建築，我們其實是面
對著一些永恆的東西，後現代建築不過是這一
永恆之物的一個片段、一個側面而已。

一、「聖戰」的硝煙

　　1984年，時值慶祝英國皇家建築師協會
（RIBA）成立了150周年之際，查爾斯王子
（Prince Charles）發動了一場圍剿後現代建
築的「聖戰」（Crusade），他把矛頭指向異教徒、
虛無主義者、抽象主義者以及所有在不列顛設
計及基督教建築的建築師。查爾斯王子打著爲
大衆說話的幌子，利用自己的王權，對建築界

尤其是後現代建築大加討伐。

　　他稱國立展覽館的擴建爲「可怕的酒刺」(Monstrous Canbuncle)，將斯特林爲倫敦設計的建築稱爲「三〇年代的無線電」，同樣的，唐森設計的Patemoster廣場成了「監獄牢房」(Prison Camp)。更有甚者，他把富有人情味和深受尊敬的唐森說成「非人道的」，他的作品是「摻水的古典主義」，是「半心半意的」。除了對後現代建築進行攻訐和詆毀，查爾斯王子利用手中的王權從國外邀請不少發展商，只要他們按王子的「口味」來蓋房子，他們就會受到優惠。

　　查爾斯王子對建築界的干涉和壓制暗示我們：他壓根不把建築師的價值和美學標準當回事；他已準備好採取非民主的行動。

　　1989年9月，查爾斯王子出版了《英國掠影》(Vision of Britain) 的書和同名電視片，並同時在維多利亞與阿爾伯特美術館 (Victoria and Albert Museum) 舉辦了一個「查爾斯風格」的建築作品展。展覽結束之前，查爾斯王

子的「御用」建築師和後現代主義者之間進行
了一場「正式的辯論」。拉伯頓（Lucinda Lam-
bton）和克里爾（Leon Krier）坐在右側，而
帕瓦萊（Martin Rawley）和韋爾森（Sandy
Wilson）坐在左側，對陣的形式不禁讓人想起
法國革命時期三級會議（Estates General）上
的左翼和右翼。兩小時的辯論中，雙方唇槍舌
劍，硝煙瀰漫，與其說在「明理」不如說在「流
血」，最後不得不以全體投票的方式來裁決。

投票的結果是，300多位聽眾基本上認可了
查爾斯王子對建築界的插手，但對他的「品味」
表示疑問，他們反對王子使用的手段。絕大多
數人贊成王子對公眾建築意識的關注，但2：1
的人主張放棄查爾斯的風格派偏好，2.5：1的
人反對他干預建築創作的方式。

儘管如此，「聖戰」的硝煙仍未消逝。一方
面，由於查爾斯王子持續6年的圍剿，後現代及
新現代建築在英國已元氣大傷。另一方面，1989
年之後，查爾斯王子做了兩件事：其一是成立
了培養傳統的手工藝人和傳統的建築師的學

校，其二是指派克里爾與其他建築師設計了多爾切斯特（Dorchester）市的某一城區。這兩件事表明，查爾斯王子不肯罷休，「聖戰」還將打下去。

與「聖戰」形成鮮明對照的是，迪士尼公司對後現代建築表現出可疑的熱情，該公司邀請斯特恩和格雷夫斯作建築顧問，同時請知名的後現代建築師設計了一些重要的建築如旅館、辦公樓及遊樂場之類。但仔細研究之下，我們會發現，這些作品中，後現代的思想性、前衛性被商業壓制了，後現代的文脈主義論爲現代主義的龐然大物穿上花俏的圍裙。後現代建築師及作品成了迪士尼公司的商業廣告，前文介紹過的格雷夫斯的「天鵝旅館」就是一個典型。

如果說查爾斯王子的「聖戰」是硬的，那麼迪士尼公司的「商戰」則是軟的，一硬一軟或軟硬兼施才是對後現代建築的眞正威脅。如果說將來後現代建築「死了」，筆者以爲政治可稱爲「罪魁」，而商業可謂之「禍首」。

　　說後現代建築已亡，我們借用的是進化論
的隱喻，實際上情況要複雜得多。從目前後現
代建築的風行來看，它可謂「如日中天」。從沸
沸揚揚的批評來看，它也沒死，因爲有誰會抓
住一個已經死亡的東西而大加討伐呢？

　　我們已步入一個多元的時代，形形色色的
藝術風格和生活方式都可同時並存。後現代建
築的多元化主義是徹底的，它不僅體現在建築
自身的風格上，而且還反映在承認多種風格和
傳統共存上。後現代建築反對一元論，因而它
不會像現代主義建築一樣統治世界；但是，作
爲一種風格，後現代建築將會生存下去。即使
如某些人所說，後現代建築已死，那也不過是
從少年的顚狂走向中年的平實而已。

二、「後」之後的狀況

　　雖然在查爾斯王子和RIBA主席之間有過
一場惡戰，這並不表明後者就贊同並維護後現

代建築。1989年，RIBA的主席曾說：「我們總不能拿著後現代主義的破衣爛衫去參加迎接新世紀的舞會吧。」艾森曼也多次申明，他的建築是「另一種後現代主義」。

確實，從時間順序上看，近些年西方建築界出現了一些新的趨勢，從寬處說，它們還屬於後現代主義傳統；從嚴處說，他們是所謂的「新現代」。在新現代建築中，解構建築無疑是主要代表。

所謂解構建築，並沒有一個統一的原則，甚至和後現代建築一樣是不可定義的。人們只能根據形態上的特徵將一些建築及建築師歸爲一類。公認的解構主義建築師有：蓋瑞、艾森曼、里伯茲肯德（Daniel Libeskind）、摩爾哈斯（Rem Koolhaas）、哈迪德、屈米等。

解構建築的著名作品有：蓋瑞自宅、艾森曼設計的俄亥俄州立大學視覺藝術中心、摩爾哈斯設計的荷蘭海牙國立舞劇院、屈米設計的巴黎拉維萊特公園、哈迪德的香港皮克俱樂部以及里伯茲肯德以紙片糊成的「柏林城市邊

緣」。

　　讓我們參考第一章中羅列的後現代建築的
30個特徵，描述一下新現代建築的大概。

　　新現代建築的特徵如下：

1. 風格間的封閉譯碼（Hermetic Coding）。

2. 分延（Différance）、他者（Otherness）。

3. 非語義的形式（Asemantic Form）。

4. 內部解構（Deconstruction From Within）。

5. 自律的藝術家。

6. 抑制感情的玩偶作品。

7. 碎片、解構／建構（Constructive）。

8. 作為形而上學者的建築師。

9. 自相矛盾（Self-contradictory）。

10. 分裂的複雜性（Disjunctive Complexity）。

11. 由扭曲的地面，歪斜的柱及其它不規則的形式構成的空間。

12.異化的、過分的抽象 (Alien, Extrem Abstraction)。

13.狂熱的不協調音 (Frenzied Cacophony)、被破壞的完美 (Violated Perfection)、雜亂的噪音。

14.形式和內容游離。

15.零度美學 (Degree Zero Aesthetic)、空虛 (Emptiness)。

16.主題化的裝飾：殘片 (Fractal)、尺度化、自相似 (Self-similarity)、誤用 (Catachresis)、神示 (Apocalypse)。

17.表現個人化的譯碼。

18.極度限制的隱喻：世俗的拱門、飛樑 (Flying Beams)、力刄、魚、香蕉。

19.記憶的印迹 (Traces of Memory) ——幽靈、挖掘。

20.幽然消解，無可理喻 (Non Sequitur)。

21.私人化象徵。

22.非場所的漫延；點格 (Point Grids)；渾沌理論。

23.不確定的功能；流動。

24.非歷史 (Ahistorical) 與「新構成主義」。

25.修辭上重複、冗長、極端化 (Sublime)。

26.空間與大衆解釋——「Chora」。

27.非連續的雕塑物。

28.破碎 (Fracture)；偶然空間 (Space of Accidents)。

29.消解構圖 (De-composition)、消解中心。

30.反和諧；非連續系統的堆積。

　　顯而易見，新現代建築有兩處來源，其一是構成主義，其二是以德希達爲代表的解構理論。如果有機會的話，筆者願意專門寫一部關於解構建築的著作。

三、沉重的「棍子」

　　筆者曾受邀在中國美術學院 (原浙江美術

學院）做了一個有關後現代建築的講座，聽眾
為環境藝術和室內設計專業的師生。在講座
中，我對照後現代建築師的思想和實踐，談了
幾點大陸設計師的缺陷。報告結束後，有位學
生告訴我：「最後的幾棍子打得好！」。

　　這位同學的話倒像是棍子，打得我頗為沉
重，打得我哭笑不得。

　　後現代建築何以成為棍子？為什麼它對我
們有「當頭棒喝」的效果？我以為原因無非是：

　　1.後現代建築師對人、社會、自然、建築乃
至歷史都抱有各自成熟的想法。也就是說，他
們有自己的建築思想。我們的建築傳統中，偏
重建築的營造之術，而輕視美學思想，難怪有
人說，我們是有建築無「學」。一個沒有建築哲
學的設計師，充其量乃一匠人而已，而一個沒
有建築哲學的用戶，也僅能從功能，從「術」
的層面去要求建築。這無疑是一種惡性循環。

　　2.後現代建築的一大特色是「反諷」，而我
們似乎沒有這種品質。反諷有兩個基礎，其一
是對歷史的關注，如果不對歷史反覆思考，不

斷推敲，你是反諷不起來的，即使做了，也是
皮相的。其二是建築師的個人意識。如果像現
代主義者那樣，斷絕一切歷史淵源，只會千篇
一律，哪裡能談反諷？如果對歷史形式盲目崇
拜，只會做出一些復古主義的設計來，也談不
上反諷，長期以來，我們似乎在復古和崇洋之
間糾纏，其癥結在於對二者都沒有用心。照抄
是省力的，而不照抄地運用就需要批判精神以
及對文脈深刻的理解。在我們的其它藝術形式
——小說、戲劇、繪畫中，不難見到反諷的態
度及手法，但在建築中幾乎沒有。

　　3.後現代建築有著豐富的個人辭彙。一個
人想做出好詩，沒有足夠的辭彙恐怕不行。後
現代建築師幾乎都有個性鮮明的形式語彙。蓋
瑞的「窗」、「樓梯」，莫斯的「柱」、「欄杆」及
「屋頂」，文丘里的「線腳」、「立面」，摩爾的
「古典五柱式」和「亭」，格雷夫斯的「倚柱」
和「正方形空間」，都成了他們的標識性符號。
我們在這方面似乎缺乏自覺的意識，因而往往
出現這樣的情況：某建築師的作品Ａ和作品Ｂ

毫無關聯；相反，作品 A 與另一位建築師的同
類作品 A′、B 與 B′，倒有不少雷同之處。語彙
的個性化表示人格的個性化，建築是建築師的
「言說」，只有個性化方能多元化。

　　後現代建築內容豐富而繁雜，因而它可以
給我們無窮盡的啓發。現代的中國建築師，置
身於西方、中國和技術三重文脈之中，置身於
西方和中國造型語言的傳統和先進之技術環境
的三角形中，這迫使建築師極度緊張，同時給
表現手法帶來了極大的自由。

結語

　　當我寫下「結語」二字時，我發現右臂上出現了綠色的斑點，於是我停了下來。這些類似霉點的東西彷彿在暗示我，一支筆、一隻握筆的手與幽靈般的後現代建築相比是多麼的蒼白。一本書像一張網，去罩住你想談論的對象，但後現代建築如水、如風，最終網還是網。如果讀者能從每一個網眼處，打聽了一些後現代建築的消息，我的目的也算達到了。

　　後現代建築拒絕定義，後現代建築也拒絕結語。

參考書目

1. Charles Jencks, *Modern Movements in Architecture,* Penguin Books Ltd., England, 1973.

2. _____, *Towards A Symbolic Architecture,* Academy Editions, 1985.

3. _____, *Architectures Today,* Harry N. Abrams, Inc., 1990.

4. _____, *What is Post Modernism*? Art and Design, 1986.

5. _____, *The Language of Post Modern Architecture,* Rizzoli, 1991.

6. _____, *The New Moderns,*

Academy Editions, 1992.

7. Charles Jencks (ed.) , *The Post Modern Reader,* Academy Editions, 1992.

8. Philip Johnson, *Writings,* Oxford University Press, 1979.

9. Philip Johnson and Mark Wigley (eds.) , *Decostructivist Architecture,* The Museum of Modern Art, 1988.

10. Robert Venturi, *Complexity and Contradiction in Architecture,* The Museum of Modern Art, 1977.

11. Robert Venturi and Steven Izenour, *Learning From Las Vegas,* Cambridge : MIT Press, 1972.

12. Robert Venturi and D.C. Brown, *A View from The Campidoglio,* Happer and Row, 1984.

13. Stanislans Von Moos (ed.) , *Ventari, Rauch, and Scott Brown Buildings and Projects,* Rizzoli, 1987.

14. Eugene J. Johnson (ed.) ,*Charles Moore, Buildings and Projects* : *1946〜1986,* Rizzoli, 1991.

15. Karen Wheeler, Peter Arnell and Ted Bickford (eds.), *Michael Graves Buildings and Projects* : *1966〜1981,* Rizzoli, 1982.

16. Peter Eisenman, *House of Cards,* Oxford University Press, 1987.

17. Peter Arnell and Ted Bickford(eds.), *Frank Gehry Buildings and Projects,* Rizzoli, 1985.

18. S. M. Underhill(ed.), *Stanley Tigerman Buildings and Projects* : *1966〜1989,* Rizzoli, 1989.

19. Bernard Tschumi, *Questions of Space,* Target Litho, 1990 .

20. Eric Owen Moss, *Buildings and Projects,* Rizzoli, 1991.

21. Franklin D. Isreal, *Buildings and Pro-*

jects, Rizzoli, 1992.

22.Jean-Frangois Lyotard, *The Postmodern Condition* : *A Report on Knowledge,* University of Minnesota Press, 1991.

23.Ihab Hassan, *The Postmodern Turn* : *Essays in Postmodern Theory and Culture,* The Ohio State University Press, 1987.

文化手邊冊　18

後現代建築

作　　者／老　礄

出　版　者／揚智文化事業股份有限公司

發　行　人／葉忠賢

總　編　輯／孟　樊

登　記　證／局版北市業字第 1117 號

地　　址／台北市新生南路三段 88 號 5 樓之 6

電　　話／(02)2366-0309　2366-0313

傳　　真／(02)2366-0310

印　　刷／偉勵彩色印刷股份有限公司

法律顧問／北辰著作權事務所　蕭雄淋律師

初版一刷／1998 年 7 月

　　三刷／1999 年 5 月

定　　價／新台幣 150 元

南區總經銷／昱泓圖書有限公司

地　　址／嘉義市通化四街 45 號

電　　話／(05)231-1949　231-1572

傳　　真／(05)231-1002

ISBN　957-9272-51-4

網址：http://www.ycrc.com.tw

E-mail：tn605547@ms6.tisnet.net.tw

國家圖書館出版品預行編目資料

後現代建築＝*Post Modern Architecture*／老硪著.
　--初版. --臺北市：揚智文化，*1996*〔民*85*〕
　　面；　公分. (文化手邊冊；*18*)
　參考書目：面
　ISBN 957-9272-51-4 (平裝)

1.建築

920　　　　　　　　　　　　　　　　　*85002803*